星空獵人

楊光宇 著

商務印書館

星空獵人

作　　者：楊光宇

責任編輯：林婉屏

封面設計：張　毅

出　　版：商務印書館 (香港) 有限公司
　　　　　香港筲箕灣耀興道 3 號東滙廣場 8 樓
　　　　　http://www.commercialpress.com.hk

發　　行：香港聯合書刊物流有限公司
　　　　　香港新界大埔汀麗路 36 號中華商務印刷大廈 3 字樓

印　　刷：中華商務彩色印刷有限公司
　　　　　香港新界大埔汀麗路 36 號中華商務印刷大廈

版　　次：2012 年 7 月第 1 版第 1 次印刷
　　　　　© 商務印書館 (香港) 有限公司
　　　　　ISBN 978 962 07 2756 6
　　　　　Printed in Hong Kong

作 者 簡 介

楊光宇，小行星獵人

少時已對星空充滿幻想，夢想自己能發現一顆星星。

熱衷於科學實驗，30 歲前與財經期貨為伍，

40 歲後卻天天掛念一片無垠的星空。

曾居於沙漠 6 年尋找小行星，成為全球業餘發現最多小行星的第二人。

曾於信報撰文十年，現任香港天文學會會長及《AM730》專欄作家。

Do we make a difference?

我是一個星空奇遇迷。青少年時看着葛克隊長（Captain Kirk）和冼樸（Mr. Spock）成長（二人均是《星空奇遇記》的主要角色），自己也想不到，幾十年後，當我寫一本書的自序時，會以葛克隊長在電影 *Star Trek : Generations* 英勇殉職前的一句話做序的題目："Do we make a difference?"

這套書的名稱叫"發現香港"，不錯，人生便是一個發現之旅。在美國亞利桑那州找尋小行星，只是做自己喜歡做的事，從沒覺得有甚麼特別。間中傳媒訪問是有的，但想不到會被商務印書館找來寫書。也好，傳媒寫的是記者理解的我，正好有機會自己寫寫心底話。

這個世界上要成就一件事，少不了先天興趣、後天培養和環境等因素，自小已喜歡歷史和天文地理，已有發現小行星的願望。移民加拿大後因緣際會，1996 年因為一篇天文雜誌中的文章而重燃發現小行星的渴望。千禧年前發現了第一顆後熱情一發不可收拾，計劃去美國找小行星，以三年為期，結果有如電影《無間道》的名句："三年又三年"，讓我發現了自己真正的興趣和人生觀。

這段日子中，除了找尋小行星，也多了思考的時間。世事原來很奇妙，香港人很功利，有用的事才肯花力氣，然而這樣做科研是不行的。早至 50 年前，天文學家以為小行星是只會劃花長時間曝光照片的天空小魔怪（Vermin of the skies），幸得鞋匠先生（Gene Shoemaker）等天文學家鑽研，才

知道小行星不但會不時撞落地球和在 6,500 萬年前令恐龍絕種，更與地球過去 6 億年的生物演化史息息相關！

筆者一直認為，如果我們的社會能容許每個人都做自己最熱愛的事，我們的社會會變得更美好。這個信念一直沒變。在成功的因素中，天資環境很多時都非個人能力所能左右，只有專注和堅持才是個人所能控制的成功因素，然而很多事要堅持，必須是你的深愛！事先沒有計劃，寫完後再回顧，才知道自己講了很多關於堅持的重要！本書有不少篇幅，寫的是從找尋小行星的經歷中，如何看到好奇心、觀察力和不盲目信服權威對做學問的重要。

回港 4 年，其中一個最大的遺憾，是不能再在北美的書店中瀏覽眾多好看又有趣的科普書。一次在一個講座上，一位中學老師想我介紹一些中學生可讀的科普書籍，我只能面有難色地告訴她香港科普的其中一個困境：香港科普書嚴重不足！《星空獵人》的出現，亦希望能為香港科普盡一點力。熟悉的朋友對我的評價是：理性與感性兼備。希望在這本書裏，讀者也能見到這兩方面。

書的最後一章寫我命名小行星的一些人名，他們都是歷史會記得的人。但願我們都如葛克隊長一般，世界因我們的出現而變得更美好！

末了多謝劉劍明、劉佳能、吳偉堅及鍾志民先生的精美天文照片，令本書生色不少；還有 Hilda、珠姐幫忙打字；當然不能不提編輯林婉屏小姐在各方面的幫忙。在此一一致謝。

楊光宇

目　錄

NGC253 星系（劉劍明攝）

第一章　宇宙之大

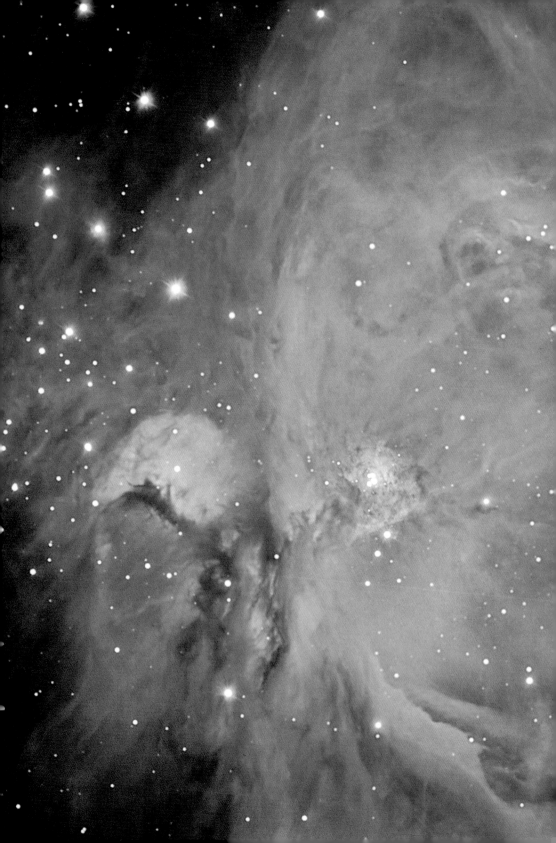

M42 獵戶座大星雲（吳偉堅、楊光宇攝）

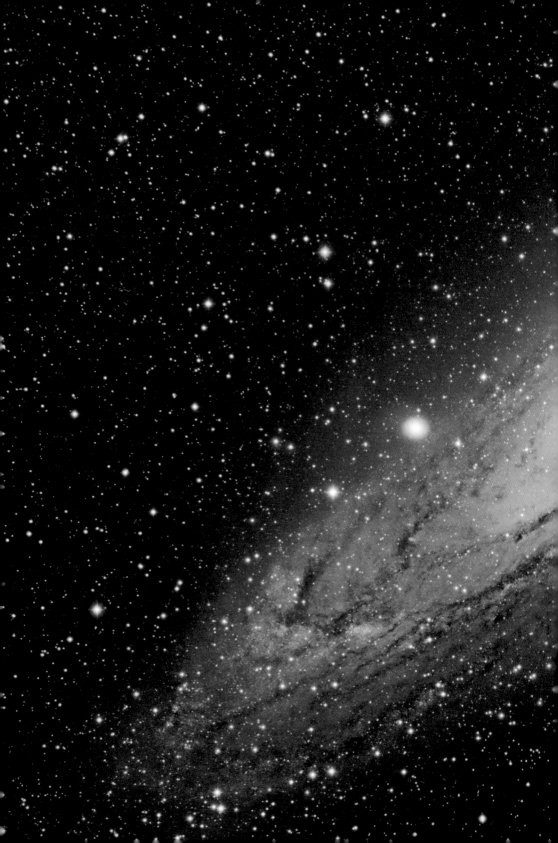

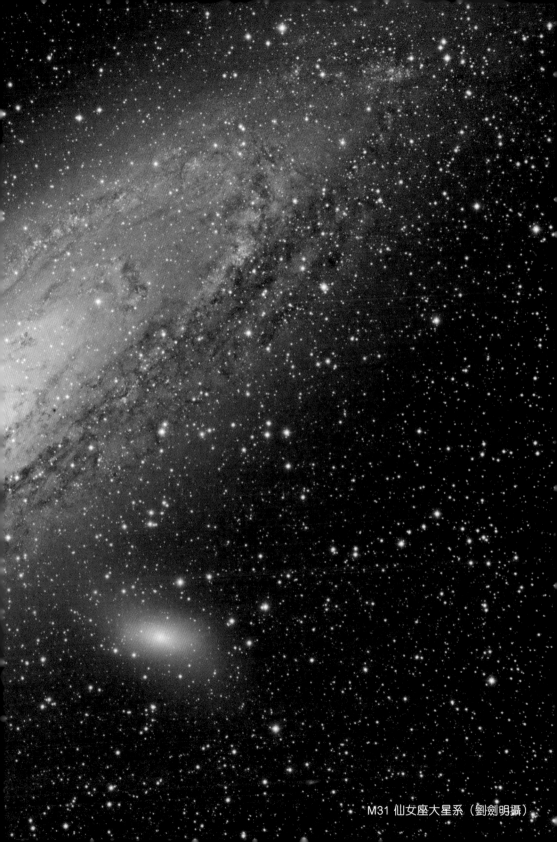

M31 仙女座大星系（劉劍明攝）

天蠍座天空調色盤星雲.（劉劍明攝）

M78 反射星雲（劉劍明攝）

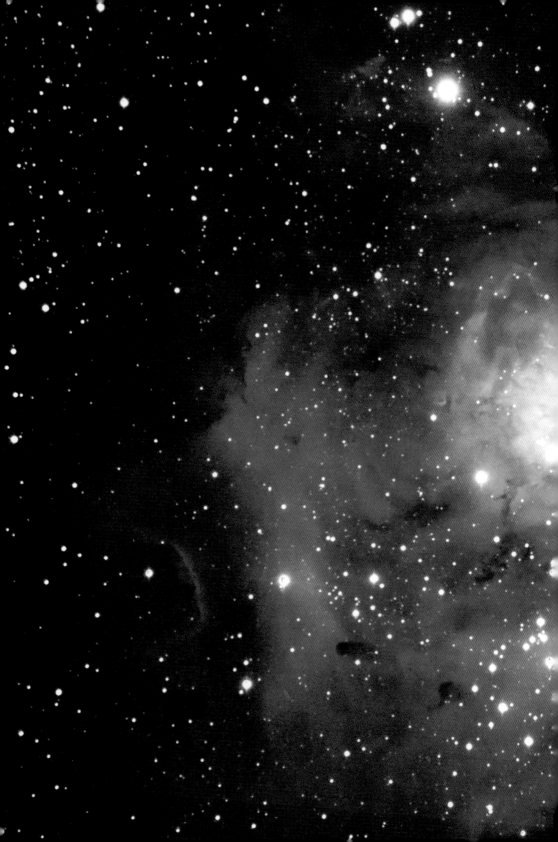

M08 礁湖星雲（鍾志民攝）

宇宙簡介

上下四方曰宇，古往今來曰宙

記憶這回事很奇妙，還記得小學時讀過 "宇宙" 兩個字的解釋："上下四方曰宇，古往今來曰宙。" 所以簡單來說，宇宙就是古往今來、上下四方的空間。然而，這個宇宙內有些甚麼？

眾所周知，地球並非宇宙的中心，地球跟其他七大行星圍着太陽公轉。光速在真空中的速度大約為每秒 300,000 公里，那即是說，每一秒鐘就能圍着地球轉七個半圈。假設我們坐上一艘能以光速飛行的火箭（比飛機快 100 萬倍！），由太陽飛到地球，就需要大約 8.5 分鐘；如果飛到太陽系裏的第八大行星海王星的話，就要約 4 小時。然而即使是這光速火箭，也要飛足 4.2 年，才能到達太陽最近的鄰居（在南半球可見）。

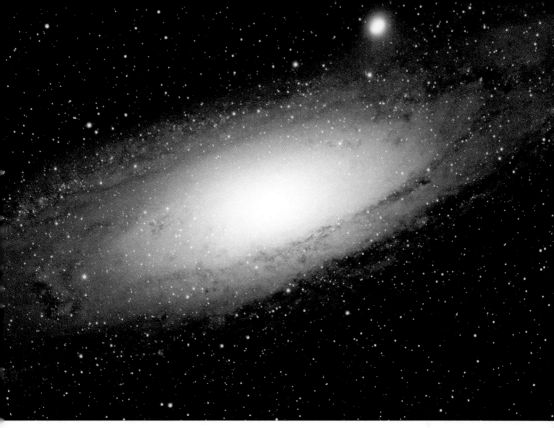

M31 仙女座大星雲（劉劍明攝）

在宇宙中，星星並非平均分佈，而是像人類聚居於城市一樣，是住在一起的。星星聚居的地方，天文學家稱之為星系（Galaxy），而我們太陽身處的星系有個特別名稱，叫做銀河系（Milky Way）。銀河系的形象有點似荷包蛋，直徑約 10 萬光年，中間最厚的地方厚 3 光年，我們的太陽離銀河系邊緣約 2 萬光年，天文學家估計我們的銀河系中約有 2,000 億粒星，而宇宙中則有 2,000 億個星系！我們的宇宙約有 138 億年那麼老了！

小行星

在火星和木星中間，
有很多小行星，
最大的一個直徑只有 1,000 公里，
是 1801 年被發現的穀神星。

太陽是一顆恆星，自己會發光，本質上與晚上見到的星星差不多，由於太陽離我們相對很近（太陽與地球距離 149,600,000 公里，稱為一個天文單位 ），所以非常光。而行星則不會自己發光，它們會圍着太陽轉，最近的是水星，之後是金星，跟着便是地球；地球外有火星、木星，火星和木星中間有小行星帶；木星外有土星、天王星、海王星，和已被降為矮行星的冥王星。

在火星和木星中間，有很多小行星，最大的一個直徑只有 1,000 公里，是 1801 年被發現的穀神星。而大於 1 公里的，估計有超過 150 萬顆。天文學家本來相信，在 45 億年前太陽系形成之初，在火星與木星間有一個大行星存在，但後來又發現，在木星強大引力的影響下，結果所形成出來的並非一個大行星，而是一堆小行星。它們偶爾會互相碰撞，令運行的軌道改變，甚至乎飛近地球（能近過 20 倍月地距離者稱為近地小行星），或撞落地球！

木星

銀河系中的小行星帶

天文學家推算，直徑逾 1 公里的近地小行星，平均每 50 萬年撞向地球一次，而在 6,500 萬年前，便是因為一顆直徑 10 公里的小行星撞落地球，激起大量塵土在大氣中飄浮，經年不散，由於終年不見陽光，故此先是植物死亡滅絕，跟着是其他生物也相繼絕跡，當中最為人所共知的就是恐龍的消失，而這次慘遭滅絕的物種差不多佔全部物種的 65%！一些科學家相信，物競天擇，就是由於一次意外令恐龍消失，人類這種哺乳類的遠祖才有出頭天，慢慢再演化出萬物之靈的人類。

天文小知識：天文單位

天文學家習慣用天文單位去量度太陽系內距離，天文單位是太陽和地球的距離（約一億五千萬公里），例如木星離太陽約 5.2 個天文單位；太陽系外便使用光年，光一秒鐘約行 30 萬公里（可圍地球轉七個半圈），一光年是多少？自己計計吧！

恐龍滅絕之謎

如果以為它們沒有用處而不去研究，
或許便永遠不知道其重要性。

第一顆小行星"穀神星"，是在 19 世紀被發現的，一直以來，天文學家都不太重視小行星，似乎他們除了會弄花天文學家長時間曝光的照片外，便一無是處似的。

然而如果以為它們沒有用處而不去研究，或許便永遠不知道其重要性。香港科學家高錕獲得諾貝爾物理學獎，而其起初研究光纖時，很多人也認為光纖沒用，情況就與小行星如出一轍。

到了 60 年代，多得鞋匠先生 (Gene Shoemaker) 的努力，科學家開始明白小行星會撞向地球，而原來 6,500 萬年前恐龍的消失，也與小行星有莫大關係！

還恐龍一個清白

物理學上有慣性現象，要改變現狀總得費點力氣；人性也正如此，總是偏向維持現狀，排斥新的理論。150 年前達爾文（Charles Robert Darwin）提出進化論，當時社會保守而宗教力量龐大，這種認為萬物之靈的人類是由馬騮演變而成的理論，固然不易被接受。然而經過百多年來的研究、補充和反證，大致上已成為主流。

進化論的主旨，說的是"物競天擇，適者生存"，近至幾十年前，主流意見仍認為恐龍絕種，是因為體型巨大，不能適應環境及氣候變化而"慢慢地"被淘汰。這種說法，實在是死無對證，而恐龍也就一直沉冤莫白，直到 70 年代末期，才得以昭雪。

一厘米的紅土

古比奧鎮（Gubbio），是位於意大利羅馬和有翡冷翠之稱的佛羅倫斯中間的一個考古勝地，因為鎮外的石灰質地層，滿佈 6,500 萬年前白堊紀（Cretaceous Period）結束而第三紀（Tertiary Period）開始之間的化石。

1977 年，美國年青的地質學家沃爾特・阿爾瓦雷茨（Walter Alvarez）來到古比奧鎮，目的就是研究恐龍絕種，究竟是"突然"還是"逐漸"的。

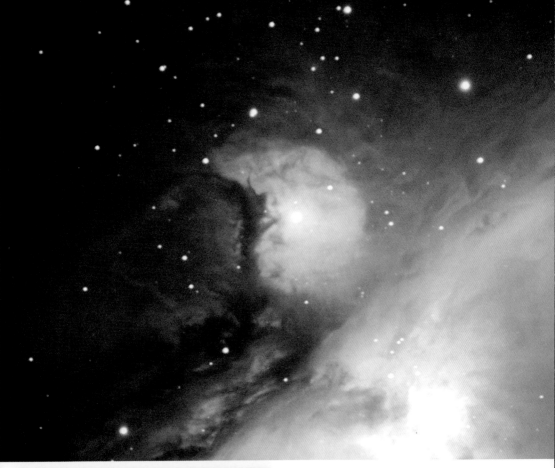

M43 獵戶座大星雲

Gaspra 小行星（來源：NASA）

傳統的地質教育認為，大多數地質變化，都是日積月累經千萬年而成；同理，對進化學家和考古學家而言，恐龍被淘汰也是漸進式而非朝夕之事。年青的 Walter 勇於提出新思維，挑戰傳統思想，他認為稱霸於侏羅紀的恐龍，活在地球的日子，較人類還長 80 倍！他質疑恐龍的消失，是慢慢被自然淘汰，還是事出突然，死於非命？故事得由一層古比奧鎮外，厚度只得一厘米的紅黏土說起，地質學家稱之為 K-T 層（K-T Boundary）。

分隔白堊紀和第三紀的，是一層大約只有一厘米厚的紅黏土，奇怪的是，在白堊紀石灰層中的微小化石（Forams），有超過 70% 都無法在第三紀的石灰中找得到。即是說，在積存這薄薄的一厘米紅黏土的時間裏，地球上有超過 70% 的生物，與恐龍差不多同一時間被消滅殆盡！

諾獎得主的最大發現

究竟這層薄薄的紅黏土要多少時間才能形成？年輕的 Walter 把樣本帶回美國，向自己的父親，1968 年諾貝爾物理學獎得主路易斯‧沃爾特‧阿爾瓦雷茨（Luis Walter Alvarez）請教。

Luis 的父親是個著名醫生，因為大意沒有跟進自己的一個醫學發現，結果喪失了得到諾貝爾醫學獎的機會。故此他一直勉勵一生熱衷實驗的物理學家兒子 Luis，不要重蹈自己的覆轍。

　　事實上 Luis 曾錯失了兩次取得諾獎的機會。他幾乎"發明"了核熔合（Fission），曾試過用中子"轟炸"鈾原子幾分鐘，要是他能堅持至半小時，這個諾貝爾獎便不會拱手讓給他人。成功的奧妙，很多時便在於知道何時應該堅持，甚麼時候要放棄，也就是我一生追求的四個字："進退有度"。

　　最後，Luis 還是因為發明了氣泡室（Bubble Chamber）而獨得 1968 年的諾貝爾物理學獎。然而對於某些人而言，Luis 一生最大的成就，卻是在於他發現了恐龍的死因。

事非經過不知難

一個人或一件事的成功，
常人只見到簡單的成功一面，
卻往往忽略了背後的艱辛。

　　一個人或一件事的成功，常人只見到簡單的成功一面，卻往往忽略了背後的艱辛。一個科學家找到事實的真相，提出一個經得起時間考驗的理論，表面上似乎是"手到拿來"般容易，其實背後已想過不少被自己推翻的理論，成功得來非僥倖。

　　Luis 想過不少行不通的"殺死恐龍"理論後，妙想天開，若果在太陽系附近有顆超新星爆炸，便可殺死不少地球上的生物，而地球上應該可以找到超新星爆炸所殘留的一些鈽（Plutonium）同位素。

　　經過兩位資深化學家的長期研究，似乎查驗到紅黏土樣本中有這種鈽同位素！幸好在論文發表前，其中一位以"小心"聞名的化學家再作試驗，發覺這是因為試管被污染過的錯誤，才及時挽救了 Luis 的名譽。

　　Luis 後來決定從銥的含量着手。銥（Iridium）是稀有金屬元素，在地表中的含量很低，只有約一萬億分之二十，原因是地球形成時，大部分的銥，都與白金、金等金屬一樣，跟隨鐵沉入地心；但小行星和隕石由於太細小，大部分銥乃平均分佈。假設每年落在地球的隕石塵數量大致穩定，那麼只要測量紅黏土中銥的含量，便可大約估計到恐龍滅種的時間要多久了。

哈勃照片──星星誕生區 SI06

天外煞星

　　測量過後，結果驚人，Luis 發現紅黏土中銥的濃度，比合理推算高出 30 倍之多！之後在丹麥和新西蘭亦找到同樣的 K-T 層和不正常的銥含量，最後在全球 75 個不同地方，都找到類似的超高銥含量 K-T 層！

恐龍絕種可能由彗星或小行星撞擊所導致，圖為彗星。（楊光宇攝）

對於 Luis 而言，最合理的解釋，是在 6,500 萬年前，地球被一顆直徑約 10 公里的小行星（其銥含量較地球高一萬倍），用比最快的子彈還快 20 倍的速度撞擊，飛起的塵土衝上大氣層，擴散至整個地球，令到地球 "不見天日" 達幾個月以上；而且火災蔓延整個地表，酸雨不斷，先是植物死亡，最後肉食性動物亦不能倖免。

這個理論雖然完美，但與其他新出爐理論一樣，最多只能令人半信半疑。不少科學家仍然認為沒有足夠證據，抱有懷疑態度。

之後十年，Walter 不斷嘗試發掘事發時的隕石坑，可是地球有 70% 的面積被水所覆蓋，加上 6,500 萬年的風化和侵蝕，真的是談何容易？然而皇天不負有心人，直至 1989 年，在墨西哥猶卡坦（Yucatán）半島找到了一個部分埋在水中的希克蘇魯伯隕石坑（Chicxulub crater），用放射性元素測量其年代，剛好就是 6,500 萬年前；加上其直徑達 200 公里，亦與估計中的 10 公里隕石以超高速撞擊地球的效果吻合。

此外，再加上以此為中心計算 K-T 斷層的厚度，發現距離愈遠則愈薄，種種證據都證實，Luis 的恐龍滅絕理論是有根有據的，而希克蘇魯伯隕石坑，就是當年令世界陷入黑暗時期的最佳證據。而在 1994 年，舉世目睹 SL-9 彗星撞落木星這個千年一遇的奇景，大部分科學家終於接受恐龍滅絕乃因小行星撞擊地球而造成的結果。

物競天擇

至此，恐龍之死亦可說真正"沉冤得雪"，並不是恐龍不夠競爭力，而是牠們"死於非命"。中國人以"物競天擇，適者生存"去作為進化論的精義，固然精警，但大部分人往往高估了物種適應的努力，而低估了"天擇"的力量。要不是 6,500 萬年前一顆"天外煞星"將恐龍殲滅，恐怕不但人類等哺乳類動物仍未有出頭之日，今天統治全球的，或許還是已進化得"頭大如牛"的新款恐龍呢！

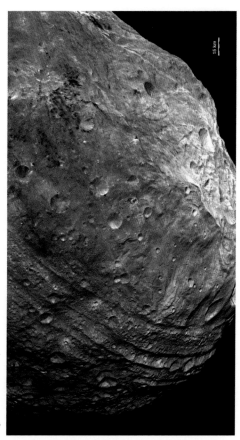

15 km

小行星"灶神星"

M51 漩渦星系

業餘天文學家
測量小行星的工作

天文是少數職業和業餘天文學家可以合作的科學

　　天文學是少數業餘人士也可作出貢獻的科學，天空實在是太大了，職業天文學家的望遠鏡雖然口徑大，可以看到很暗的星星，但視場一般十分窄，所以要漫天搜尋的工作，如發現彗星、變星、超新星等工作，很多時都是靠為數眾多的業餘天文學家的努力。

　　天文也是少數職業和業餘天文學家可以合作的科學，自 1994 年蘇梅克・列維九號（Shoemaker Levy 9）彗星撞落木星後，有感近地小行星對地球可能存在威脅，美國眾議院撥出每年 200 萬美元的經費，勒令美國太空總署在 10 年內找出九成直徑大過 1 公里、有機會在未來撞擊地球的近地小行星。

美國幾個大型尋找近地小行星的巡天望遠鏡，專長發現較一般小行星飛得近地球的近地小行星（近過 20 倍地月距離），然而發現近地小行星只不過屬於一個開始，之後還要繼續測量新的位置，才能計算出精確的軌道，再而推算出未來有否機會撞向地球。而這種跟進及觀測的工作，很多時會留給有經驗和技術的業餘小行星觀測者，好讓職業的近地小行星搜尋望遠鏡可以專心繼續做發現的工作。

天文小知識：業餘天文學家和職業天文學家的分別

"業餘愛好者" 翻譯自法文 "amateur"，"amateur" 這個字的原意思是 "for the love of"，即是只為愛好，不在乎利益。業餘天文愛好者或業餘天文學家多習慣以星座去辨認、找尋星星或深空天體；職業天文學家則會利用坐標赤經赤緯（近乎地理的經緯度）去找尋天體。

星空裏萬物在轉

小行星也與八大行星一樣，
它們亦會自轉。

宇宙中最常見的一種運動，應該是"轉動"。例如我們居住的地球，就是約每 24 小時自轉一圈，即是一日。地球的地軸本身並非垂直於黃道面上，而是成大約 23° 的角，大約每 $365\frac{1}{4}$ 日圍繞太陽公轉一圈，因此，我們一年內便出現春夏秋冬四季。而太陽除會自轉外，又會帶着八大行星，大約每 2,400 萬年圍繞銀河系的中心公轉一周。

星光中的秘密

布萊恩 (Brian Warner) 先生在小行星光度學上貢獻良多，曾被美國天文學會頒獲 2006 年業餘天文學家成就獎 (Chambliss Award for Amateur Achievement)，他亦是我在這方面的啟蒙老師。在他寫的光度學書中的序提過："能夠從一點星光中測出眾多秘密，實在非常奇妙。"

例如，小行星的自轉週期，便可從星光中被探測出來！

小行星也與八大行星一樣，它們亦會自轉。由於小行星大多是馬鈴薯形狀，當它以較大的一面向着我們時，便會反射較多太陽光，光度便較大；反之以最細的一面示人時，光度便較小。小行星每轉一個圈，便會有兩次以最大的面積和兩次以最小的面積對着我們，出現兩個最光點和兩個最暗點。從光度的變化去測量，便可知道自轉週期，而這種以光度去測量的方法，被稱為光度學（Photometry）。

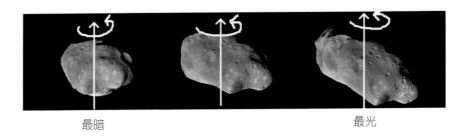

最暗　　　　　　　　　　　　　　　　　最光

光度學是天文學裏的一個重要分支，現今科技日新月異，數碼冷凍 CCD（Charged Couple Device）的出現，對光度測量提供極大方便。使用較差測光（differential photometry）的方法，將目標星體的光度與同視場內的一顆（最好是多顆平均）比較星（comparison star）的不變光度比較，便可測出目標的光度變化。

任何測量都有誤差，簡單而言，如果星光的訊號（Signal, S）是雜訊（Noise, N）的 100 倍，準確度可達 0.01 星等；如 S/N 只得 10 倍，準確度便只得 0.1 星等。由於大部分小行星的光度變化平均只有 0.3 星等左右，要測量到準確的光度變化及自轉週期便顯得極不足夠。而在要求準確至 0.01 星等的規限下，一般 8 吋的望遠鏡最暗只可測量至 13.5 星等，而我擁有的 18 吋鏡則約可去到 15 星等。

其實星空之大，現時大部分 10~12 等的變星仍未被發現，更不要提 12 等以下了。

光害嚴重，光度學是出路？

我選了以父親名字命名的 19848 號小行星作實驗，結果在 Warner 先生協助下，測出這顆小行星的一天是地球時間 3.451 小時，真的非常有趣。

一般而言，小行星若光度變化小而週期長，會比較難找出週期，但 19848 小行星的光度變化不但高，週期更短至 3.451 小時。我用的方法是 4 分鐘曝光，即每個數據以 4 分鐘拍一次，然後就像用一把只有毫米（mm）刻度的尺，去量一張薄薄的紙的厚度一樣，將 500 張紙疊起來一起量度，從而找出薄紙的厚度。同樣道理，小行星的光度低點可能有 2 分鐘誤差，但只要量度相距例如 30 個週期的低點，誤差便可低至 4 秒鐘了！

一直以來，我主要的興趣是在天體測量（Astrometry）和發現，由於興趣不在光度學，一直沒有太認真研究。然而我心裏知道，對於光害嚴重的香港，用光度學去研究變星或小行星自轉週期，或許是繼高倍行星攝影之外另一條大有可為的出路。

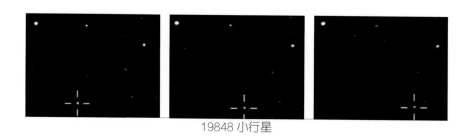

19848 小行星

　　香港光害固然嚴重,卻無太大損害測量光度的工作,現時已發現的小行星為數 20 萬,8 吋鏡能達的 13 等小行星亦肯定以數千計,但已測量光度的小行星只得二千左右,未知的 11 等以下變星更是天文數字!天文學的"可怕",在於其大;天文學的"可愛",亦在於其大,這個寶藏,足夠所有人類一生共同開發"取之不竭,用之無禁"也,願共勉之。

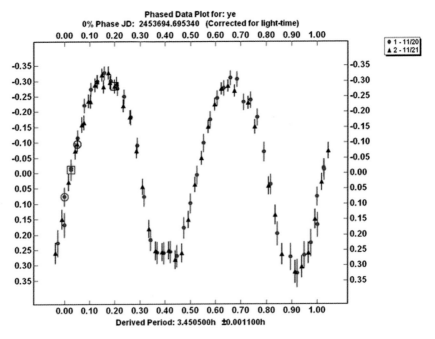

19848 號小行星經兩晚測量,自轉週期是 3.451 小時,±4 秒。

內蒙古的燦爛星空（劉佳能攝）

梅西爾天體

大家可以把宇宙想像成一個發酵中的麵包，
表面上的提子便是星星聚居的地方，
天文學家稱為星系（Galaxy）。

在天文學上，不時會聽見深空天體（Deep sky object）這個名字。難道天上不是只得星星嗎？

梅西爾（Messier）是一位 18 世紀的法國天文學家，他本身是一位彗星搜尋者。200 年前的望遠鏡水平比現在差得多，很容易把星團、星雲及星系錯認為彗星，於是他把這些看起來很易被混淆成彗星的深空天體的位置記下來編成一個表，1774 年的第一版中，一共記錄了 45 個天體，到現時 "梅西爾天體" 已增加到 110 個。當中所列出的，都可說是最出名的深空天體。

大家可以把宇宙想像成一個發酵中的麵包，表面上的提子便是星星聚居的地方，天文學家稱為星系（Galaxy），我們處身的星系有個特別的名稱，叫做銀河系（Milky Way）。而深空天體，就是指我們肉眼難以察覺，在太陽系外甚至銀河系外的天體如星團、星雲等。而在 "梅西爾天體" 中，大部分都是星系。最著名的是 M31 仙女座大星

M81 波德星系 （吳偉堅、楊光宇攝）

系，離我們約 200 萬光年，是北半球唯一靠肉眼可見的河外天體！星團
和星雲都是在我們的銀河系之內，如 M45 七姊妹星團、M42 獵戶座星雲
等等。

天文小知識：星等

　　天文學家用星等去量度星的光暗，每一星等相差 2.51 倍，5 個
星等便剛好差 100 倍。織女星定為零等，一等星比它暗 2.51 倍，在
漆黑的天空，肉眼一般最暗可見到 6 等星，一顆 16 等的小行星，便
比肉眼見到最暗的星星暗 10 個星等，即暗一萬倍！

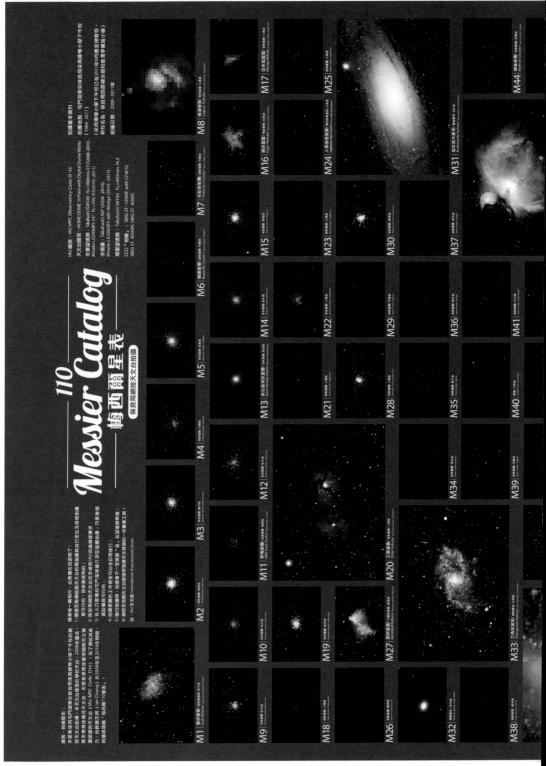

附圖是香港天文學會委員鍾志民先生，使用保良局梁周順琴小學下午校，香港首台遙控
天文台拍成的梅西爾星表，所使用的望遠鏡包括 5 吋折射鏡及 14 吋折反鏡。

（攝影：鍾志民；美術：陳宛內；編輯：劉佳能）

若小行星生而有知

遇到特別有感觸的，
有時也會舞文弄墨地寫些文章，
"給父親的禮物"，
便是寫用父親名字命名小行星的故事。

小行星若果生而有知，應該為它能改上這些名字而覺得驕傲。

傳統以來，小行星的發現者都有一個權利，便是替自己發現的小行星建議一個名字，先要寫一個 50 個英文字以下的讚詞（Citation），解釋為何想為小行星改這個名字，經一個由 16 位國際天文學家組成的委員會批准，便會作實，正式命名。

發現者為小行星命名的作風千奇百怪，不少發現者用自己的父母、配偶、子女命名小行星；也有一位年老教授，將他發現的小行星全部以數學家的名字去命名；也有一位南韓人，將第一顆在南韓發現的小行星，以英文拼出韓文"和平統一"來命名。還是 2007 年第一期《中國國家天文》雜誌中，中國天文學家朱進說得好："後來的命名演變成小行星發現者表達自己的意願的一種方式。絕大多數小行星命名反映了發現者對特定的人物、地點、組織或事件的推崇或紀念……"

高耀潔小行星
38980 GAOYAOJIE

Dec 18, 2011

Orbital Elements at Epoch 2456000.5 (2012-Mar-14.0) TDB
Reference: MPO214145 (heliocentric ecliptic J2000)

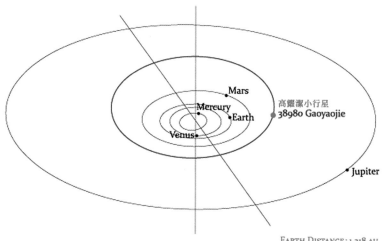

高耀潔小行星
38980 Gaoyaojie

EARTH DISTANCE : 1.218 AU
SUN DISTANCE : 2.181 AU

38980 Gaoyaojie

Discovered 2000 Oct. 23 by W. K. Y. Yeung at the Desert Eagle Observatory.

Gao yao-jie (b.1927), a retired medical doctor, was a pioneer on AIDS prevention in China. In 2001 she won the Jonathan Mann Award for Global Health and Human Rights. Recently she received the Vital Voices Global Partnership award.

Element	Value	Units				
e	0.2767405		M	81.88224	deg	
a	2.3668959	AU	tp	2455697.9798038 (2011-May-16.47980380)	JED	
q	1.7118799	AU	period	1330.0475248 3.64	d yr	
i	6.52552	deg				
node	60.29372	deg	n	0.27066702	deg/d	
peri	287.27384	deg	Q	3.0219119	AU	

給高醫生做的紀念碑 （設計：陳宛內），以讚揚她在中國為愛滋病人所出的每一分力。

　　過去幾年，我一共發現了約 1,900 顆有權命名的新小行星，然而興趣在於發現，真正被命名的只有 50 多顆，也從來沒有想過有需要通知被命名者。所以命名 25930 號小行星為 "SPIELBERG"，沒有通知史匹堡先生；命名 34420 號小行星為 "PETERPAU"，也沒有通知鮑德熹先生，他的《白髮魔女傳》拍得多麼美；也有一些是沒有辦法通知的，例如 25893 號小行星，是以已故二次大戰日本駐立陶宛大使杉原千畝先生命名的，因他當時拯救了幾千名猶太人的生命。

　　遇到特別有感觸的，有時也會舞文弄墨地寫些文章，"給父親的禮物"，便是寫用父親名字命名小行星的故事。一次有朋友問我："你是否打算永遠也不通知別人（用他／她的名字命名了小行星）？"這個問題，改變了我的想法。

　　以樹仁大學校監胡鴻烈和校長鍾期榮命名兩顆小行星，兩位對樹仁大學和香港教育界的貢獻，實在不用多作解釋。當年鍾校長"退而求次之"提出想辦幼稚園，而胡大狀醒目辦大學，實一美事也；兩位堅持不肯用"四改三"換政府資助，既樹立教育家應有的傲骨，也為後人樹立美好的榜樣。

　　一般人大多認為有一顆小行星用自己的名字去命名，該是令自己覺得榮耀的事。我想法卻相反，命名小行星為杉原千畝時，腦海中出現的，是"青山有幸埋忠骨"這句詩，小行星若果生而有知，應該為它能改上"杉原千畝"、"胡鴻烈"、"高耀潔"等名字而覺得驕傲。

　　後記：曾有美國的業餘天文學家，以太座名字命名小行星，但太太並不領情地說："為甚麼把一顆石頭改上我的名字？"

星星的名字不能用錢買

作為天文學會會長，曾收過一位王小姐電話，說已在網上"購買"了一顆星，方位在天秤座，想詢問如何看到天秤座。

其實這類用金錢購買星星或命名的事情一直都存在，這是我第一次親身接觸到。我曾發現過 2,000 多顆小行星，對於星星命名之事了然，亦深知根本不可能出現用錢買星星這回事。

星星販子的騙局

曾經有人說過，最厲害的推銷員，可以有"把電冰箱推銷給愛斯基摩人"的能耐；這些星星販子更厲害！這個世界上，有甚麼生意，好得過把不屬於自己、又沒有成本的東西去賣給別人？大約在廿年前，開始有腦筋靈活的無良商人，以"星星名錄手冊存檔美國中央圖書館"、有證書等招徠手法，把星星的命名權賣給消費者。然而，不論商販如何言之鑿鑿，這些星星的名字，事實上是不會被天文學家及世人所承認的。

每一顆星星都有名字嗎？

若果香港的光害和空氣污染不是那麼嚴重，晚上在郊外抬頭看星，肉眼應該可以同時看到大約三千顆星星。命名星星看似是很浪漫的一回事，但職業天文學家使用的超級望遠鏡，動輒可以看到和拍攝到數以千萬計的星星，所以他們並沒可能為每一顆星星都起一個名字。他們會把較光的星星（4 等以上）分為近百個星座，再為每個星座中最光的星星們命名，例如夏季最燦爛的天蠍座，主星叫做"心宿二"；而冬季天上的標誌獵戶座，主星叫做"參宿四"；而被夏季銀河分隔開的"牛郎星"和"織女星"，就更家傳戶曉了。

至於餘下數以千萬計的星星如何分辨呢？天文學家們會為大部分星表中的星星起一個編號，再列出它們在星圖上赤經和赤緯的位置（類似地球上的經緯度），這便是天文學家分辨和找尋不同星星的方法。

冬季大三角（劉佳能攝）

南河三　參宿四

玫瑰星雲

參宿七

天狼星

星星的命名
方法

星體有正式和非正式的命名方法。近兩百年來，舉凡發現新的彗星，習慣上都會以發現者的姓氏命名，例如 2009 年中國業餘天文學家楊睿和高興發現的新週期性彗星 P/2009 L2，便被稱為"楊・高彗星"。

另一個方法，就是發現一些特殊的天體，例如天文學家愛德華・愛默生・巴納德（Edward Emerson Barnard）發現了至今為止自行速度最快的那顆星，便一直被後人稱為巴納德星（Bernard's Star）；而最近另一天文學家發現另外一顆自行速度頗快的 15 等星星，便被天文學家稱為蒂加登星（Teegarden's Star）。

而最後一個方法，就是小行星的發現者，有特權向國際天文聯會（IAU）屬下的 CSBN 委員會，為自己發現的小行星"建議"一個名字。說是"建議"，因為小行星命名是有一定規則的，若果"犯規"，便不會被批准命名。例如小行星的名字不能超過 16 個英文字母；不能為寵物、政客命名；要能發音等等……另外一個不成文的潛規則，是 CSBN 委員會極少會批准一顆純粹因為一個人有錢而命名的小行星，相反藝術家、文人、科學家、學者、社會工作者等卻往往"順利過關"，這種不被金錢收買的精神，在現今紙醉金迷的社會中，令人更覺得彌足珍貴！

我的小行星

發現過 2,000 多顆小行星,當然其中最大的樂趣是發現的過程;但為小行星命名,其實亦很好玩,以下是我較為有趣的幾個命名:

88705:"馬鈴薯"(Potato)———因為不少小行星形狀都像馬鈴薯;

Citation for (88705)

The following citation is from *MPC* 63174:

```
(88705) Potato = 2001 SV
    The United Nations has declared 2008 the International Year of the
Potato.  First domesticated in the Andes, the potato was carried to Europe in
the sixteenth century.  Its value lies in its high yield and its almost
perfect balance of nutrition.  Many minor planets are believed to be shaped
like potatoes.
```

32605:"路絲"(Lucy)———是考古人員給一具估計有 320 萬年歷史女性骸骨起的名字;

Citation for (32605)

The following citation is from *MPC* 63173:

```
(32605) Lucy = 2001 QM213
    Lucy is the common name of AL 288-1, the 40-percent-complete
Australopithecus afarensis skeleton discovered on 1974 Nov. 24 by the
International Afar Research Expedition in the Awash Valley of Ethiopia's Afar
Depression.  Lucy is estimated to have lived 3.2 million years ago.
```

151997:"洋紫荊"(Bauhinia)———香港的市花,而我剛好有一顆 1997 結尾的小行星,這是萬中才有一個的巧合!

Citation for (151997)

The following citation is from *MPC* 59925:

```
(151997) Bauhinia = 2004 JL1
    Bauhinia blakeana is the Hong Kong City Flower.
```

第二章　星光下的旅程

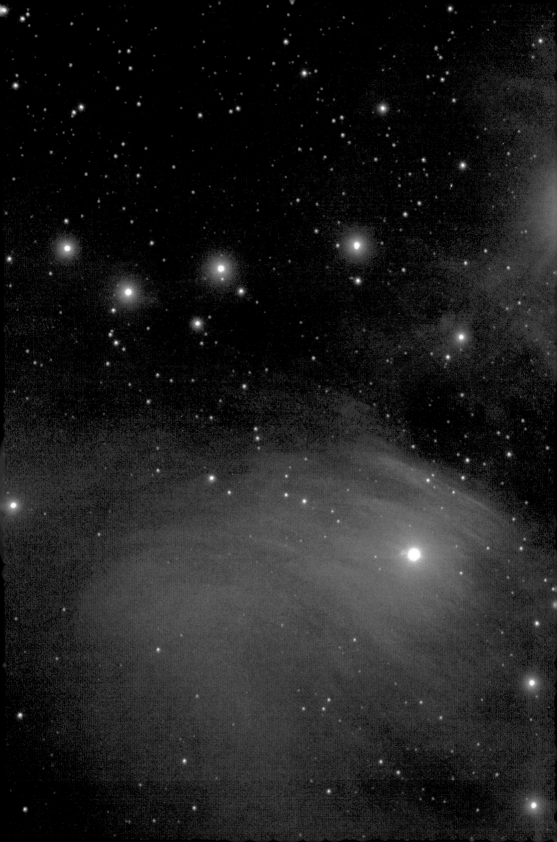

M45 七姊妹星團

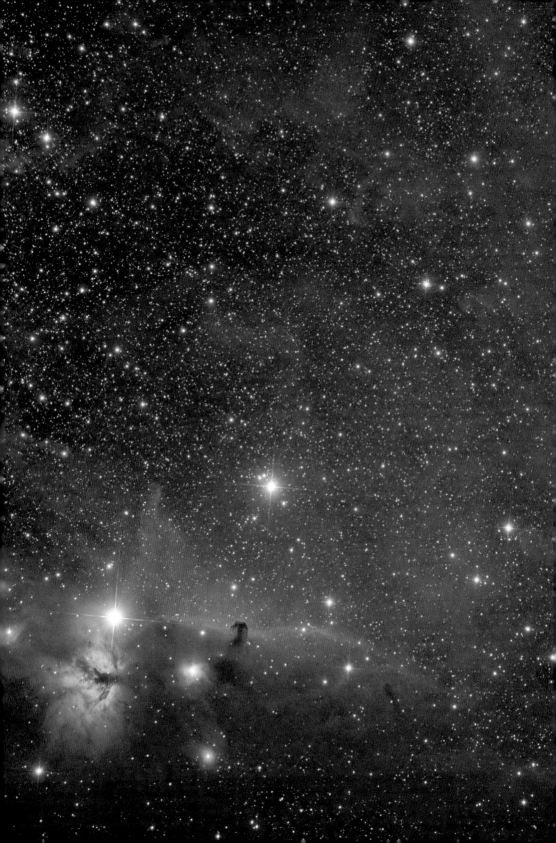

右上角 M42 星雲；左下角佛掌加馬頭星雲：（劉劍明攝）

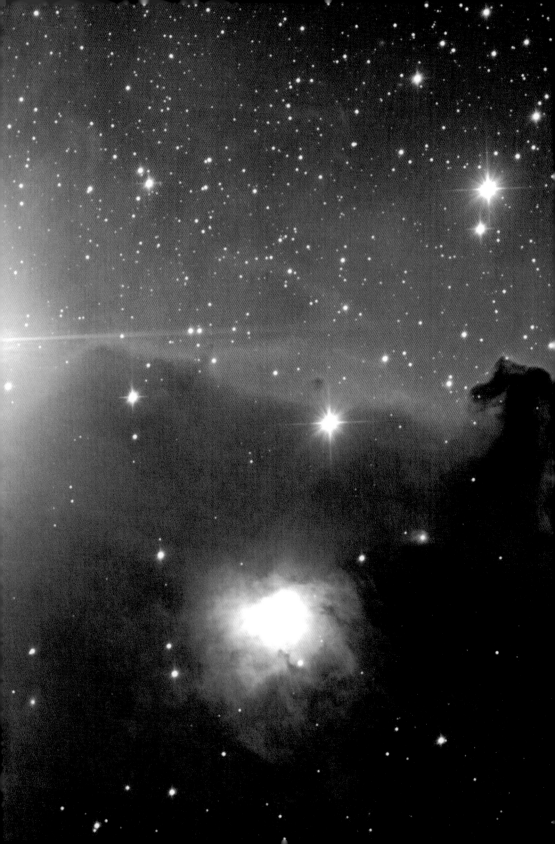

馬頭星雲　（楊光宇攝）

億萬分之一的奇蹟

我們每一個人，
都是一個幸運兒。

我第一次聽到下面的故事，是在林超英先生的講座：

"假設十年後是世界末日，而人類預先已知道，但礙於有限的科技和時間，只能趕得及製造出 60 艘各能載一個人的火箭船，在末日前一刻射向太空逃生。而這 60 個寵兒，就是從每一億人口中抽出一個的幸運兒。"

林超英先生想說的，其實是我們每一個人，都是一個幸運兒。每次卵子受精，都有過億條精子在競爭，而當中勝出的唯一一條，就成為了今日的你和我。我們每一個人都很獨特，不信的話，看看你身邊朋友的兄弟姊妹，雖來自同一父母，但樣貌、性格、天資、脾氣卻可完全不同。你和我的出現，其實已是大自然裏億分之一的奇蹟了。

而我們的幸運並不止於此。

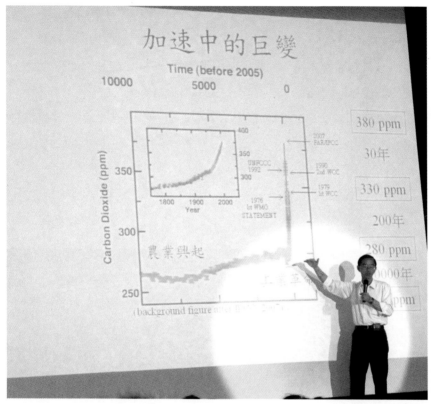

林超英先生在氣候變化講座中，指出近 50 年來大氣中二氧化碳含量急升。

　　以地點而言，若果受孕於美國，我們會有三分之一的機會被墮胎打掉；我們沒有出生在第三世界，而是有幸出生在享有宗教、言論自由的香港；以時間而言，只要早二百年出生，便無福享用電力、抽水馬桶、盤尼西林和麻醉劑，更不要説電腦和手提電話了。也許本書大部分的讀者，都沒有受過 "走日本仔" 之苦；而現時視之為理所當然的海外旅遊，我們父母一輩年青時，絕大部分連想也不敢想！

生而為人是幸運的，但人生不是機器，我們的生命並沒有説明書。人類可以利用理智，去試圖明白我們處身於一個怎麼樣的物質世界，在過程中得着無窮的樂趣；我們可以用視覺去欣賞世上五光十色的景致、美麗的畫作和藝術品；可以用嘴巴去品嚐佳餚美酒。工作是為了生活，但人生目標卻未必是工作！不錯，人生在世，一定的收入財富是需要的，但不少研究都指出，人均 GDP 一旦過了一個水平，便不應再影響個人是否快樂。

IC 405 星雲（吳偉堅，楊光宇攝）

況且，人生中不是每樣享受也要花錢的，很喜歡蘇東坡《赤壁賦》中幾句：

"且夫天地之間，物各有主，

苟非吾之所有，雖一毫而莫取。

惟江上之清風，與山間之明月，

耳得之而為聲，目遇之而成色。

取之無禁，用之不竭。

是造物者之無盡藏也，而吾與子之所共適。"

下次當你有機會見到燦爛星河時，一定會讚歎其美麗。繁星滿天，似乎伸手可及，滿佈天空的星星成千上萬，但只是銀河系 2,000 億粒星中微不足道的一小部分，宇宙中還有數以百億計的其他星系。在北半球，唯一能以肉眼見到的銀河系外星系，是距離 200 萬光年的仙女座星系，即是說，我們現在所見到的，其實是它 200 萬年前發出來的光，而那個時候，人類還未出現。每念及此，又焉能不慨歎宇宙的偉大和人類的渺小？

天文小知識：為甚麼白天見不到星星？

有人會說是因為太陽太光，也有人說是因為天空太光，兩者都沒有錯。然而想深一層，白天的天空為甚麼會這樣光？其實是因為空氣中的塵埃和空氣分子散射光線。很多人並不知道，在沒有大氣的行星上，白天除了太陽，還可同時見到星星！而空氣污染亦大大加強了晚上的光污染，在空氣乾淨的夏威夷山頂，在滿月夜即月光最明亮之時，仍能同時可看見銀河。

三歲定八十

我自問，
自己的人生是幸運的。

約八歲時的我。

我自問，自己的人生是幸運的。

人説："三歲定八十。"自小已十分好奇，據父母親説，小時候買給我的玩具和車仔，過不了幾天便被我拆開來研究。小學時讀自然科時，課上提到太陽系的結構，原來在火星和木星間已發現了約 1,600 顆小行星，當時便有一個衝動："如果我能發現一顆就好了！"

從小到大，讀書對我來説不是難事。記憶小三升小四時，數學要考心算（例如 48 + 26 = ？），本以為很難，但結果幾乎次次都拿滿分。讀書從來沒有用全力，小學畢業設有分科獎，在全級幾百人中選出每科成績最好的一個，結果我也能拿取史地（歷史地理合科）分科獎。

升上中學後，開始對天文產生興趣，那時香港光污染仍未算太嚴重，在旺角家中向西南面的窗，不時可看到獵戶座等星座，那時便覺得宇宙實在太奇妙了！由此而想了解更多，於是便去書局買了數本天文書，分別是《太空攬勝》、《初級天文學》和《天文學簡史》等，看得津津有味。

對星空知識的追求無法減退，於是後來央求父親給我買一枝小小的、二吋口徑的折射望遠鏡，當我親眼看見土星的光環和木星的四個衛星時，感覺宇宙之奇妙和無窮的奧秘，實在不可思議！

70 年代旺角家中拍到的大犬座，當中最光的就是天狼星。

科學家都是這樣長大的？

現在回想，
其實頗後悔為了名聲和易找工作而在大學選讀土木工程，
而非自己最感興趣的天文學。

中學時，我也熱愛無線電，曾試過自行製作毋須使用電池的礦石收音機和拍子機等。如許多科學家一樣，也不顧危險，大膽嘗試不同的實驗。

有相為證，幸好弟弟的眉毛長回來了！

例如有次用濕電想加強磁石的磁力，結果撞電產生小型爆炸，幸好無人受傷；又有一次用刀片刮下一整盒火柴頭的火藥，然後用燈絲去引爆，想不到當時的火柱竟升至兩呎高，結果燒掉了好奇圍觀的弟弟眼上半條眉毛……幸好弟弟並沒因此而毀容，但也奉勸小朋友們，危險的實驗真的不要亂試！

中學時，歷史和地理分家，畢業那年我被頒獲地理分科獎。現在回想起來，原來自己一直對歷史、天文地理十分有興趣，所以才有優異的成績。中學畢業遠赴加拿大升學，現在回想，其實頗後悔為了名聲和易找工作而在大學選讀土木工程，而非自己最感興趣的天文學。

這枝 2 吋口徑折射鏡，就是我的第一枝望遠鏡。

記得讀大學時，總不時"走堂"去圖書館看天文的書籍，還買了一枝八吋口徑的望遠鏡，在零下 20℃ 看月亮；當見到北極光是多麼的美麗和詭異，至今仍印象難忘！

隨着 1983 年畢業回港，我的觀星生涯也正式步入冬眠期。

兒時佚事一：

與大部分 60 年代的香港家庭一樣，家境雖然不用餓肚子，但也絕不富裕。自問我的一生算幸運，唯一一次覺得被歧視，是小時候經常去街尾的文具舖，呆望櫃內陳列的指南針等精品，但當時身無分文，店主可能覺得我妨礙他做生意，送上一句忠告："小朋友，這些東西好貴的！"小小心靈受創。但見微知著，小時候對科學物品的渴求，無形中奠定了長大後求知的方向。

兒時佚事二：

　　自小沒有美術天份，小學時老師要我們提交一幅以公園為題材的作品，大妹經過見到我的畫作，說："阿哥，你這隻貓畫得不錯呀！"那時我幽幽地回答："我想畫的其實是一隻狗⋯⋯"印象中美術最高分的一幅畫是自由畫，我把畫紙分成很多個馬賽克正方格，每格用水筆填上不同顏色，結果得到 70 分！而我雖自知與美術無緣，但命運也真的很奇妙，想不到 30 年後，我竟然會在亞利桑那州做出相似的事情，把天空分成很多格，然後逐格去找出身處其中的小行星！

為免重複，小行星中心在網上將每月已覆蓋的天區刊出。
（來源：Minor Planet Center）

學海無涯

人生中最大的得着，
往往是畢業後才能讀到和體會。

　　人和動物最大的分別，就是人類的嬰兒要經長年照顧才能獨立，而
期間十分重要的，就是教育。

中學在培正

　　我很幸運，小學和中學都在培正長
大，小學的時光印像不深，而中學印像中
則是以英文課本加上母語教學。用英文書
的好處是日後往外國升學時，課本仍看得
懂，以母語教學配合又令學生聽得明白。

培正圖書館

　　培正的數理基礎很強，統計、或然率、矩陣、微積分等基礎工具，
在中五前已讀過，最令人驕傲的，莫過是菲爾茲獎章及沃爾夫數學獎得
主、國際知名數學家丘成桐先生（64290 號小行星）和 1998 年諾貝爾物
理獎得主崔琦先生（77318 號小行星）都是我們的校友了！

中五一班同學在培正對面公園拍畢一套實驗電影後合照。

在求學期間遇過不少良師，例如初中教數學的"肥趙"，不止講解明白，最記得他下課前常說："剛才睡着了的同學醒來啦，這一課剛才教過的重點是……（下刪一百字）。"

教生物科用心、會扮草履蟲移動的古老師；自創"啟填"式教育（啟發和填鴨）的張啟滇老師（教化學），相信每個學生也記得他的名言："記得是硫酸加進水！是硫酸加進水！"（因為如是將水加進硫酸的話，會很易濺出灼傷）做實驗時，他不時語重心長地重複，看來填鴨式教育也頗有功用！

當然不能忘記地理科老師"蛇辛"，一個"蛇"字令人想到"蛇王"，但他卻又"蛇"得有道理，因一向主張讀書明理，熱帶國家有甚麼出產？不用死記，一定是甚麼稻米、甘蔗之類。讀書明理其實很重要，因明白便不難記了。

　　近年流行通識，有一種走火入魔的看法，以為通識完全不用靠記憶，但其實基礎知識和博學都很重要，一個人要先有"識"，才能"通"。個人以為，通識最重要是能觸類旁通，才能將從一處學到的，用在其他地方。

　　很多中學生以為讀完中學已經知道很多事物，其實不然，人生中最大的得着，往往是畢業後才能讀到和體會。你若是一個剛入大學的大學生，以為自己的學識很厲害，看看附圖的一本書吧。每十年，一班天文學教授都會出一本小行星大全，這本 *Asteroids III* 就是第三個十年的成果，厚 4 公分共 800 頁，小行星只是天文學的一個小分支，看着這本書，我們都應該學到謙卑。

太空館講座中，引用 *Asteroids III*，看學海無涯。

天文哲理——中庸之道

中國人説"中庸之道"重要，做人不要太極端。在經濟上的拉弗曲線（Laffer Curve）亦是異曲同工，稅率是 0 或 100%，稅收都會是零（因稅率去到 100% 時，誰也沒有意慾工作，也沒有人願意交稅了）。因此，最大稅收便在 0 與 100% 之間。找小行星亦是同一道理，最有效率的方法是不能用太短的曝光，也不能用最長的曝光，而是 1~4 分鐘的曝光。

天文哲理——病向淺中醫

中國人説"病向淺中醫"，説明時機的重要。股神畢非特不時強調複利的好處和及早投資的重要；想不到化解小行星撞擊危機的方法亦是靠及早行動。若果能在一顆小行星會撞向地球的十年前發現，我們便可用火箭慢慢但長期地改變它的軌道，讓它到時候由撞落地球，變為擦身而過！

聖誕樹星雲（吳偉堅，楊光宇

給父親的禮物

我沒法原諒自己的無知，
也沒法忘記那天晚上父親眼中隱隱的淚光。

　　香港高樓大廈林立，大家可能不會在意，但在空曠的北美，選房子時除了考慮"坐北向南"、"西斜"等要素外，由於多自駕車輛，故不宜選擇居住地在工作地點的西邊，不然，每天上班時向東行，要面對剛升起的刺眼陽光；下班時向西行，又要再次面對西沉的太陽。眼睛辛苦事小，容易發生交通意外事大。

　　這個原理，人和動物都會用上，據聞一些肉食性動物在狩獵時，不但會在風向的下游進行襲擊，也會從向太陽的方向逼近獵物。在未有雷達前，海戰時，進襲的一方也不時從太陽升起、落下的方向進攻，令對方難以辨別準確的目標。這個方法，在找尋小行星上亦適用。

　　我認為，不論林肯近地小行星搜尋天文台的設備有多先進，總不能看到在火星後面，又或是木星前面的小行星吧？用這個方法，或許多少也找到一些漏網之魚？

2000 年 10 月 2 日，在光度達 -3 等的木星附近找尋小行星，結果在 04h33m53s,+21°04'22" 的位置找到一顆光度達 16.5 等的新小行星，位置剛好在木星西面 1.3°左右，估計直徑約 10~30 公里。

作為一個小行星的發現者，最大的回報，固然莫過於本身興趣的滿足；而為自己發現的小行星建議一個名字，亦是傳統以來的一個"福利"。在程序上，當一個小行星的軌道精確至獲得一個永久編號後，發現者便可建議一個名字，連同稱為"讚詞"（Citation）的一段文字，解釋為何想為小行星改上這個名字。2001 年，上文提及的小行星被小行星中心編號為 19848 號；幾個月後被小行星命名委員會 CSBN 正式接納以我父親的名字命名。

過往，發現者可以寫很長的讚詞，近年隨着發現的小行星愈來愈多，讚詞被限制在 50 個英文字以內。如果沒有字數限制，相信會用下面的一篇短文作為讚詞。

三千年前父乙扁足鼎，
內刻的父子情，
攝於台北故宮博物館。

爸爸的簽名

女人一向都得天獨厚，因為人生最重要的是分享和愛，而不是男士熱衷的競爭和勝利。在感情一事上，男士大多是拙口笨舌。

人的一生，總是與簽名結下不解之緣。所謂簽名，其實只是一串慣用不變的文字或符號，去表明自己明白或同意一份文件或付款。父親的一生人中，每個月最少也要簽過百個名，然而其中令我永誌不忘的，只有三個。

中二那年，拜讀在無良數學老師門下，加上自己懶惰，一次數學測驗，得分竟是史無前例的 20 分。按照老師的規矩，不及格的測驗要拿回家給家長簽名，無良老師的唯一德政，卻害得我"雞毛鴨血"。記得那天晚上反常地一早便鑽回牀上，託媽媽把測驗卷交給父親簽名，希望把宵夜的"貓麵"變成早餐。出乎意料之外，翌晨並沒有被吵醒，醒來後，父親早已如常一早外出工作去也。牀頭放着已簽名的測驗卷和一張字條，寫着："我兒，父親讀書不多，在數學上幫不到你；如有需要，請媽媽替你請個補習老師吧。"補習老師倒沒有請，自此以後，數學反而成了自己最強的科目之一。

到了中四那年，由於有親戚在加拿大，父親打算送我到加拿大升學。當年申請的中學收生頗為嚴格，除了成績好外，還要有兩封老師的介紹信，由於學生未成年，要家長在申請表上簽名。當年年少無知，以為既是申請外國學校，簽名也應該是英文，於是自作主張，替父親起草了他的"英文簽名"，然後要求父親"依樣畫葫蘆"。回想起來，當時自己真的沒有體諒父親，雖然父親的中文詩詞寫得很好，但是又怎能期望一個 50 年來沒有碰過英文的人畫得出一個英文簽名？眼見申請程序只欠一個簽名便完成，情急之下，父親的葫蘆也就久久也畫不成。後來才知道，正確做法是簽中文名便可以。我沒法原諒自己的無知，也沒法忘記那天晚上父親眼中隱隱的淚光。

若干年後，與父親參觀溫哥華舉行的萬國博覽會，看過甚麼？已經記不起了。只記得參觀後到一間中國餐館吃飯，父親用信用卡付款，估不到那個侍應與當年的筆者一樣，認為簽名不應該是中文，我解釋了大半天，她才半信半疑地放過我們。回想起來，真是好大膽無知的侍應！他喜歡簽甚麼名便簽甚麼，因為他是我的父親！

父親的金筆題字。

後記

　　喜怒不形於色這種武功，是父親的強項。19848 號小行星以他的名字命名後，他的表現是不大了了，大有無可無不可之意。

　　一次閒話家常，有心無意地問他，50 萬現金和一個小行星命名，他會要獎金還是獎品？以為知父莫若子，猜他一定說要獎金，怎知結果我猜錯了。但明白他的心意，卻足足讓我樂足了半天。畢竟世界之大，很多事都不是可用金錢去衡量的。

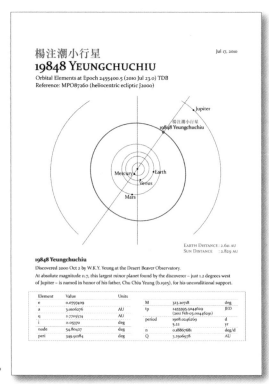

父親名字的 citation。

影響一生的文章

作者 Dennis di Cicco 可能想不到，
1996 年他在這本雜誌寫的一篇文章，
會對世上的另一個人產生了巨大的影響。

《天空與望遠鏡》雜誌（*Sky & Telescope*），是美國權威的天文雜誌。作者 Dennis di Cicco 可能想不到，1996 年他在這本雜誌寫的一篇文章，會對世上的另一個人產生了巨大的影響。作者在文章中詳細寫出了自己如何利用新出的電動望遠鏡、冷凍 CCD 數碼相機和軟件，在家的後院發現到新的小行星。我閱讀時頓覺不可思議之餘，也重燃起年青時發現一顆小行星的夢想。

失敗乃成功之母

追逐夢想，少一點毅力也不行。回想 1996 到 1999 年這三年間，真的經歷了不少嘗試和失敗。

追星方法

　　星星是不會移動的，我們看見它東升西落，皆因地球自轉；故此若想長時間曝光去拍攝得比肉眼能見極限（6 等）暗一萬倍的 16 等小行星，必須先把望遠鏡的轉動軸調校至與地軸平衡，方法是把望遠鏡轉動軸對準北極星附近（1°內）的天球北極，望遠鏡的內置馬達便會追蹤着星星曝光。

十吋口徑電腦望遠鏡。

高緯度的咒詛

　　略懂地理便會知道，由於地軸與黃道面成 23°角，北半球高緯度地區夏天會晝長夜短，冬天則晝短夜長。我在加拿大居住的城市，緯度高達北緯 51°（比黑龍江更高），夏季晚上十時在後院拍照也不用閃光燈，凌晨四點便開始日出。晝長夜短雖然溫暖，但卻是觀星的一大障礙。冬天則晝短夜長，下午五六點開車已要開車頭燈了。這時雖然能長夜觀星，但氣溫卻冷得驚人，甚至達攝氏零下 40°C！正常人根本無法在這種天氣下，架設望遠鏡和做耗時的對極軸工作。

百密一疏

由於不想花太多的資源建設天文台，於是便想到做一條 10 呎長鐵通，上加平台，挖地洞把長鐵通埋在泥中，倒進石屎，在上面的小平台放上 10 吋口徑望遠鏡，對好極軸，晚上如好天的話便可觀測，而平時的處理方法，則是用一個大垃圾膠袋保護着它便可。由於當時還不懂用電腦控制望遠鏡，故此便把望遠鏡的手控電線加長，一心以為這樣便可在有暖氣的戶內移動望遠鏡向不同天區拍攝，怎知第一次便燒毀了望遠鏡的底板！翻看説明書，才知道手控器引線不能長過 50 呎。這次失敗，令我明白到即使有滿腔熱誠，但技術知識和事前的資料搜集仍是十分重要的，否則百密一疏，到頭來功虧一簣。

車屋

加拿大人流行用旅行車屋去旅行，忽發奇想，於是便買了一部 21 呎長的車屋，放上望遠鏡和電腦，跑到郊外去觀星。然而又回到受制於夏

5,000 磅重四驅車拖着 21 呎長車屋。

天夜短、冬天夜寒、架設望遠鏡需時、極軸難以對準等等問題上，結果再度無功而回。

自建天文台

再接再厲，由於自己是土木工程畢業，故決定在屋頂自建一個固定天文台。首先放上一部用來追星的 Paramount 赤道儀，上面置一台 14 吋口徑望遠鏡，並加上新一代更大面積的冷凍 CCD（Apogee AP7）相機。前後共花了近一個月才建好，但事與願違，結果發現赤道儀非常難用、望遠鏡 F11 設計又太長焦，視場太細，難以辨認指向。

在房子上自建圓頂天文台。

　　業餘天文人一般喜歡觀測月亮、行星和深空天體（星雲、星團、星系）等易認目標，但我則偏愛漫天星點中的小行星。照片中的星星沒有街名、門牌和招牌，花了一段時間，才學懂用 TheSky 軟件上的一個功能：自動計算出照片中每粒星星或小行星的赤經和赤緯（類似地圖上的經緯度）位置。但在我居住的城市中有一百萬人口，城市的光害影響下，我只嘗試過測量到 16 等的已知小行星位置，難以發現到一般更暗的新小行星。

突破

　　最後的突破要等到 1999 年中，一次無意中發現東北面的恐龍谷郊野，有位有心人哈利・埃文（Harry Ewen，50412 號小行星）設立了一間有一枝固定 16 吋望遠鏡的天文旅館。在 1999 年 12 月聖誕後的幾天，我終於發現了自己第一顆的新小行星。

天文小知識：望遠鏡

　　望遠鏡的主要作用是聚光，次要才是放大。望遠鏡的鏡片愈大，便可收集更多光線，讓眼睛看到更多更暗更遠的星星和深空天體。放大率亦是受制於鏡片大小，通常製作一般的望遠鏡，每吋口徑主鏡不易放大超過 50 倍，例如一個 4 吋口徑折射鏡，最多只能放大 200 倍左右。所以不要輕易相信商販吹噓 4 吋鏡能放大一千倍的鬼話！

我的第一顆小行星

之後雖然發現過二千多顆小行星，
但第一次發現的這一顆，
仍是最特別的。

在千禧年前的聖誕期間患上重感冒，然而天氣出奇的好，但心中總有一個預感，這次可能可找到小行星了，於是帶病上路，於 12 月 27 日帶齊設備，經過兩小時車程，到達加拿大亞省卡加利市（Calgary）東北面的恐龍谷（Drumheller）。加拿大的冬季，黑夜降臨得特別早，沿途繁星滿天，彷彿在告知一個好徵兆。

Skytrex Observatory 外觀。

晚上七時在一片漆黑的麥田中找到哈利・埃文（Harry Ewen）的家，達 16 吋口徑的望遠鏡，還算不上是 Harry 這家看星旅館的皇牌，它最大的誘惑乃擁有一個遠離城市光害的星空，不但可以看見平時難以見到的銀河系，也能看到更暗的星星。平時在卡加利市（Calgary）內，

肉眼最暗只能看到 4 等星，在這裏卻能見到暗 6 倍的 6 等星。

在 Harry 的幫助下，先把 CCD（冷凍數碼相機）和電腦駁在望遠鏡上，對面積合共相當於四個月球大的目標作分隔 20 分鐘的三次曝光，然而結果令人失望，20 個目標中，完全沒有發現移動了的小行星。

這時已是午夜，Harry 回家睡覺，我則一人繼續作戰。入夜後更添寒意，加上感冒和長途跋涉令人加倍疲乏，但又捨不得浪費這麼好的天時和器材，因為以當晚的環境，可以拍攝到 18 等的星（即較肉眼能見最暗的星更暗 40 萬倍！）。

結果在天亮前，在可用的 30 多組照片中，見到五顆移動了的小行星，即時核對電腦上的資料，發現當中有三顆是已知的小行星（其中一顆更是前一年才發現的）。返回卡城後，再在美國小行星中心的網址上查看其餘兩顆小行星的狀況，一顆 17.1 星等小行星原來已在 11 月 2 日被一個機械巡天望遠鏡發現；最後亦是最暗的一顆 18.1 星等小行星，則似乎從來未被人發現！

兩天後（即千禧年來臨的前一天），小行星中心發給了這顆小行星 1999 YQ4 這個編號。

追尋小行星與釣魚不同，以釣魚而言，釣到的魚便是你的；但發現到一顆新的小行星，還要在第二晚再測量它的位置，測得到才算是一個發現。之後還要最少數十次間歇性地觀察它的位置，以便計算到準確的軌跡，這個過程快則三數年，但若果遇上調皮的高離心率小行星，苦等

十年也是常有之事。

之後的幾天，心中熱切期待伴隨着忐忑不安，一連串問題不斷浮現，它有多大？軌跡如何？在變暗前還可觀察多久？卡城天氣預報表示未來幾日會天陰，更令人覺得憂慮。

幸好在互聯網普及的今天，消息的傳遞極之快捷方便，短短幾天，已得到墨西哥和美國幾個地方的業餘天文學家據我所提出的數據再次觀察到這顆小行星新的位置，初步估計，這顆小行星大約只有 6 公里直徑寬，平均約 4.5 年環繞太陽公轉一周，離心率約 0.2，與黃道面成 11°角，約在一月中最近地球，其時約光至 17.2 星等，之後開始變暗，到了 2000 年年中，便會暗至不能被業餘天文望遠鏡觀察。

之後雖然發現過二千多顆小行星，但第一次發現的這一顆，仍是最特別的。之後由於天氣太差太冷，盟生了去亞利桑那州的念頭。對一些人來說，停下工作去玩三年，似乎是不可思議。但是西方人認為工作是為了生活，生活卻不是為了工作。美國一些大學會給教師每七年一次的休假年，我卻給了自己三年。怎知這段期間竟改變了我的人生觀，就是因為在加拿大找到第一顆小行星，延續了我成為小行星獵人的命運。之後由於天氣太差太冷，盟生了去亞利桑那州的念頭。

16 吋 Meade 望遠鏡，旁邊是 Harry Ewen。

人生的進退

人生中，有時你想再前進，必須先後退。

　　喜歡看書，不時遇上愜心的句子，其中一句便是："人生中，你想再前進，必須先後退。"

　　2000 年年尾往美國尋找小行星，原本計劃以三年為期。然而世事難料，由於想掌握好遙控天文台的技術，以便回港後繼續做天文觀測，結果花了三年時間解決，到了 2006 年年尾，當新墨西哥州的兩台遙控天文望遠鏡的操作終於已穩定下來之後，加上父母年事已高，才下定決心回香港。

　　最捨不得的，是那 4 台全球只得 23 台的 18 吋廣角望遠鏡，結果賣掉了一台、把一台拆下並將主鏡帶回香港，而另外兩台則運去西班牙。結果意料之外，這兩台望遠鏡竟成為 J75 La Sagra 天文台的主力，以我從沒想像過的合作方法，達成我繼續找尋近地小行星的星空夢。

La Sagra 天文台。

J75 La Sagra 天文台

西班牙 IAU 編號 J75 號天文台位於國家公園之內，附近只有一間環境清幽的小旅店。天文台可算是一個國際合作的項目，西班牙 Mallorca 島天象館負責出錢投資、小旅店主人負責出地和建築費、技術人員來自德國和西班牙，而來自香港的我則負責提供兩台望遠鏡。建築物內設有一個具備暖氣浴室和臥室的電腦控制房，內置三個滑蓋式設計的天文台，和一個大型摺疊蜆殼式（Clamp Shell）天文台，算頗有規模。

La Sagra 地處西班牙的東南角，屬地中海式氣候，特點是冬雨夏燥。初抵埗時，已覺得四周環境和植物與亞利桑那州十分相似。這個天文台選址有兩個特點，首先，其視寧度（Seeing）十分好，據悉當年為西班牙卡拉阿托天文台（Observatorio de Calar Alto）做選址巡察時，La Sagra 被列為第二選擇，卡拉阿托天文台又被稱為西班牙─德國天文中心，由兩國的天文研究所合辦，由此可見其視寧度之優勝；第二，這裏氣候屬冬雨夏燥，在 7、8 月份，美國大部分近地小行星巡天望遠鏡都

天文小知識：視寧度（Seeing）

　　星光原是一點，聚焦在感光器上本應是沒有面積的，但是由於光線經過厚厚大氣層，而大氣內有不同的溫度、密度和折射率，再加上望遠鏡的光學缺陷，星光成像時往往不再是數學上沒有面積的一點，而成為實際生活上有細小面積的一點。一個觀察站若果平均視寧度較高，星光便能集中在面積較細的一點上，訊號（Signal）強度亦較高，便往往較旁邊的雜訊（Noise）容易辨認出來。

被美國西南部的季候雨影響而無法運作，但 La Sagra 卻仍然陽光普照。

　　雖然在逗留的幾天中天氣並不如理想，卻無損我把兩台望遠鏡送來的決心。經過幾個月的洽談和數星期的辛勞裝箱，兩台望遠鏡終於在 08 年 4 月空運往西班牙。

　　經過幾個月的調校，由 08 年 7 月起，J75 天文台發現的小行星數目大增，直至執筆之時，它一共發現了 6 顆新彗星和超過 50 顆近地小行星，當然，還有無數的近地小行星跟進數據。

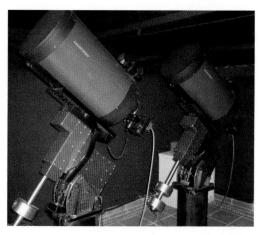

其中一個滑蓋天文台中的設備。

就是這樣，我亦由一個單打獨鬥的小行星獵人，蛻變為 J75 觀測小組的其中一員。

人生，就有如潮水，總是有漲有退。有時你想再前進，必須先後退。如不是因為回港，我不會想到千里遙控天文望遠鏡；若果不是要將心愛的望遠鏡退出基地，它們不會被移到西班牙，我也不會成為 J75 觀測小組的成員。對於天文的熱愛無法消去，就算在退休後，我想自己還是會做其他天文研究。

正如麥克阿瑟將軍（Douglas MacArthur）的話："老兵不死！"

天文小知識：白天能見到月亮嗎？

可以的，其實能否見到一個天體，主要是視乎反差，即是天體要比背景光亮。白天的天空雖然很亮，但月球反射太陽光，亦甚光亮，所以白天只要沒有雲和不是新月時，還是有機會見到月亮的。天文學家更可藉望遠鏡之助，在白天見到金星和其他較光亮的星星。

神兵利器與奇人異士

**神兵利器一：
百夫長望遠鏡**

美國西南部天氣良好，加州經常陽光普照，東面接鄰的亞利桑那州，每年有最少 200 日晴天，而鄰近的新墨西哥州和科羅拉多州，亦是理想的天文觀測點。

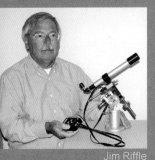

Jim Riffle

天文觀測條件好，便自然會吸引各種身懷絕技的天文愛好者。美國人占・里夫（Jim Riffle）能製造 18 吋廣角望遠鏡，在當時來説是新產品，加上價錢有點昂貴，於是便特地從加拿大飛到 Jim 在亞利桑那州的廠房探訪一次。Jim 的住所 / 廠房很特別，它位於省會鳳凰城西北約一小時車程，是沙漠中開發出來的一個小社區，區內有一條可供小型飛機升降的跑道，一些住客的大型 "車房" 內泊的不是汽車，而是小型飛機！Jim 把停機庫改裝成望遠鏡的生產工場，除了主鏡和修正鏡屬外判外，其他部件大多是自己親自設計和製造。

我這次探訪可謂獲益良多，不但能實地測試到這款百夫長（Centurion）望遠鏡的優良光學質素，也從這位做了幾十年望遠鏡的專家口中，得到不少專業知識。市面上廣角望遠鏡的 F ratio（焦距 / 主鏡直

18 吋 F2.8 廣角百夫長望遠鏡

徑）大多不能細於 4.5，因為細於這個比率是十分難磨製的，然而 Jim 的這款望遠鏡，F ratio 竟可低至 2.8！Jim 在製作過程中要換了兩位磨鏡師才能成功！他這套 18 吋 F2.8 廣角百夫長望遠鏡，一共只造了 23 台，亦是全球僅有的 23 台。它固然吸引不少熱愛天文拍攝的發燒友，但我心想，它更適合用來找尋小行星呢！配上 Apogee AP9 CCD，每張照片就可覆蓋相當於 4 個滿月大的夜空了！

神兵利器二：天文軟件 "PinPoint"

隨着 20 世紀 90 年代電腦望遠鏡的普及，到了 21 世紀初期，開始出現可以用電腦控制望遠鏡指向天空不同位置的軟件。初期產品非常複雜及難以使用，及至鮑勃・丹尼（Bob Denny）的出現，情況才大為改觀。

Bob Denny 是何許人也？他寫了軟件幾十年，曾幾何時，在互聯網興起的 90 年代中，他公司主理的互聯網瀏覽器，一度曾佔據市場第三位，但他還是喜歡自己一個人工作寫軟件。他寫的第一個天文軟件名 "PinPoint"，可自動計算出一張數碼天文照片的中心位置及其內所有星星的坐標位置，也可自動計算出一組照片中移動了的小行星的坐標位置。

在數十年前的菲林時代，單是要計算一張菲林上一顆小行星的位置，往往要用上一個小時；到了數碼時代，第一代小行星位置計算軟件鼻祖 Astrometrica，仍然要靠人手去對應相片上的某星是

星圖中的某星，才能運作，想計算出一個位置，等閒仍要用上 15 分鐘。直至 PinPoint 出現，可謂鬼斧神工！我嘗試單用這個軟件，便在一個晚上測量了 2,300 個小行星的位置，其中 90% 誤差少於 1 角秒（1 角秒約相當於滿月視直徑的二千分之一！）

Bob Denny 不是天文人，起初寫的 ACP 軟件只可控制望遠鏡移向使用者預設的不同目標，但是他不完全明白天文人若想自動化觀測，還要有自動找導星、對焦、更改濾色鏡等等不同的需要，我恭逢其盛，協助他測試了其中一些附加功能，發展了十年，現在的 ACP 連開天文台蓋等很多功能也可做到，在行內獨領風騷！為紀念與 Bob Denny 的莫逆之交和他對天文的貢獻，我於是將發現的 23257 號小行星，命名為 "Denny"。

坐 Bob Danny 的雙引擎小型飛機去加州參加天文講座！

奇人異士一：
是夥伴，
不是敵人？

去美國找占・里夫（Jim Riffle）那年乘往亞利桑那州之便，也順道拜會居於土桑市（Tucson）的小行星獵人，也是前輩——羅伊・塔克（Roy Tucker）先生。Roy 本身是電子工程師，懂得買零件自製冷凍 CCD 數碼相機。Roy 家中滿佈各種電子儀器，後院又有他自己設計和製造的"三響炮"望遠鏡系統。世上喜歡天文的人不算多，但喜歡找尋小行星的，全世界可能只得數十人，好之者總會惺惺相惜。

與 Roy 言無不盡，他分享了很多找小行星的心得，令我避過了不少學習上的困難。記得臨走前，我坦

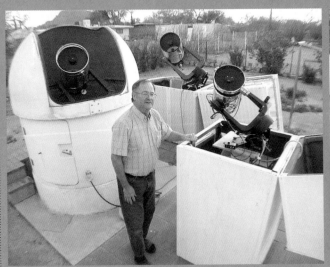

Roy 後院的其他天文儀器。

Roy 自行研製的三響炮小行星搜尋望遠鏡。

一生人甚少收禮物，這是我最"惺惺相惜"的一件。

白地對他說："大家在找小行星上也算是競爭對手，為甚麼你肯對我這個後輩言無不盡？"Roy 的答案令我很感動，他說："Bill，天空這麼大，合眾人之力仍不足以完全探索，所以我們是夥伴（partner），不是競爭對手！"Roy 的大度和胸襟，令我很佩服！

奇人異士二：只愛小行星的光芒

Brian Warner 的獎牌。

另一位奇人居於科羅拉多州，布萊恩（Brian Warner）先生是位退了休的軟件工程師，他的興趣很特別——專注於研究小行星的光度變化。為了方便業餘天文學家加入研究小行星的自轉週期，他寫了一套易學易用，名叫"Canopus"的軟件，不但測定了數百顆小行星的自轉週期，加深了天文學家對小行星結構的認識，更從光度變化，發現有四顆小行星原來有衛星，從而可推算出這些小行星的精確重量和密度。只專注於這麼微細的事項，卻為 Warner 先生帶來莫大的成就。因其不懈的努力和貢獻，美國天文學會 2006年頒贈他該年度的業餘天文學家

Brian Warner。

奇人異士三：
看星星的旅館

成就獎（Amateur Astronomy Achievement Award）。
最後要提到的是米萊斯（Mike Rice）先生夫婦，他
倆原居於冰天雪地的阿拉斯加州，雖然已屆退休高
齡，還是跑到新墨西哥州，在海拔 7,300 呎的高地
設立了 New Mexico Skies 這間天文旅館，讓到訪住
客享受暗至 20.5 等黑暗、繁星滿天的星空！

2006 年一次入住時與 Rice 夫婦合照。

隨着寬頻互聯網的普及和遙控望遠鏡
軟件日趨成熟，Rice 夫婦建成兩個各
超過一千平方呎的長方形天文台，屋
頂可以水平滑動打開，其內放着十多
台望遠鏡，租戶可在萬里之外透過互
聯網來觀測新墨西哥州的天空。Rice
夫婦的遠見不但為他們帶來商機，亦
令我得以繼續遙距做小行星和系外行
星掩星的工作。

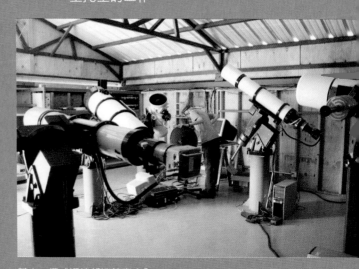

其中一個 "遙控望遠鏡宿舍"。

第三章 沙漠的星空

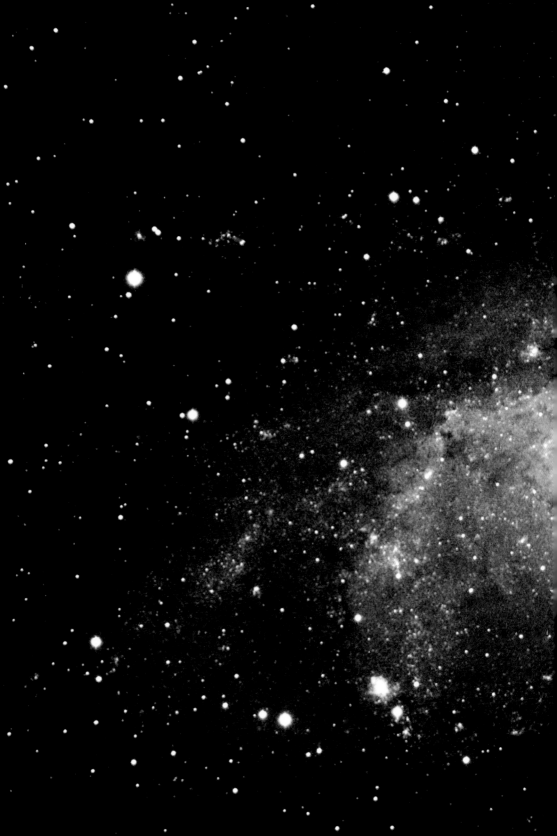

M33 三角座星系

Heart Soul 星雲（劉劍明攝）

NGC2170 星雲（劉劍明攝）

室雅何須大？

這一年，
是我人生中最快樂的一年！

　　按照世人的標準，住房由加拿大時約 2,000 平方呎，變成 8.5 X 21 呎車屋的 180 平方呎，理應難過，然而這一年，卻是我人生中最快樂的一年！生命的豐盛，不在乎家道富足，屋再大，睡的位置也不過 2 X 7 呎。從前喜歡收集墨水筆和機械錶，然而因為不常用，墨水筆常乾涸或閉塞；機械錶每次用過後又要再上鍊和校準，慢慢學懂了不執着於財物，反而以滿足好奇心為快樂的泉源。

8.5 X 21 呎的車屋。

　　在這幾年的時光裏，可以專心找小行星和看書，確實是賞心樂事。

在沙漠蝸居的日子

小行星的發現者，有時會被稱為小行星獵人，
一個獵人若要成功，必須先明白獵物的特性。

　　天文學家選擇天文台的位置，除了要求晴天日子多外，最重要的是視寧度的好壞。簡單來説，視寧度（Seeing）較好的地方，可以令同一口徑的望遠鏡，偵測到更暗的星星！

　　然而，亞利桑那州雖然平均每年有超過 200 天的晴天，但整個州的面積大如台灣，哪裏的視寧度較好？由於一年前買了一輛 21 呎長的旅行車屋，最方便簡易的方法，便是拖着車屋，在州內不同的地方測試。

旅行車屋的尾板可放下，方便底部有滑輪的望遠鏡進出。

經過約半年的研究和預備，2000 年 8 月 20 日，駕着本身重 5,000 磅、240 匹馬力的福特 Expedition 四驅車，再拖着同樣重 5,000 磅的旅行車屋出發。三天之後，經過 3,000 公里（比北京離香港還遠的距離），終於抵達亞利桑那州 "做鏡人" 占 • 里夫（Jim Riffle）的家，正式接收第一台 18 吋 F2.8 廣角望遠鏡。望遠鏡雖然重數百磅，但由於預訂時特別加設了四個鐵轆，當放下車屋的斜板後，不用太費力便可把望遠鏡推進車屋內。

小王子的居所

雖測試了數個地方，但視寧度也不太理想，想起網上不少人說省會鳳凰城南面約幾十公里的亞利桑那鎮（Arizona City）觀測條件不錯，於是便到小鎮內找一間旅行車屋旅店，碰碰運氣。

把車屋泊好，駁上水、電和排污管，車屋內浴室、爐具、瓦斯／電力兩用的雪櫃、睡牀和工作枱一應俱全，這間麻雀雖小但五臟俱全的車屋便即時成為一個安樂窩。

測試了幾個晚上，一切條件也不錯，視寧度約低至 1.5 角秒，短短一分鐘曝光，便可見到 19.5 等的小行星，心想："有望發現新的小行星了！"，於是便馬上與業主簽了一年租約，租金每年 15,000 港元，非常便宜，還附送衛星電視、會所泳池等福利。再接上電話和互聯網，佈局初步完成。

　　跟着立即找工人，在一週內建成一個有車房門、10 x 10 呎的儲物室天文台，望遠鏡平時置放在裏面，晚上好天時，可以沿着南北走向的角鐵路軌推出儲物室外找尋小行星，由於望遠鏡極軸的南北仰角一直不變，而鐵軌又固定了望遠鏡極軸的東西走向，故此每次推出來，望遠鏡的極軸也差不多直指着北極星！

　　在開始想發現小行星前，必須先向小行星中心申請一個觀測站編號，方法是提供一個觀測站的名稱、所處經緯度和高度等基本資訊，再加上一些精確的小行星位置測量數據。小行星離我們雖然很遠，但仍然會令分處美洲東西岸的兩個不同觀測站，出現為數高達幾角秒的視差。為了修正這方面的誤差，小行星中心必須要知道每個觀測站的準確經緯度。

望遠鏡儲物室，望遠鏡可沿地上角鐵路軌推出使用。

沙漠水獺觀測站

　　小行星的發現者，有時會被稱為小行星獵人，一個獵人若要成功，必須先明白獵物的特性。記得由加拿大南下美國的途中，一天晚上休息時福至心靈，在電腦星圖上研究小行星的典型移動方向和光度變化，得出一些心得。小行星一般在天空上由西向東移動，到了衝（Opposition，圖中 C 點）以東約三四十度的 B 點，開始出現由東至西的移動，稱為逆行，之後到了 D 點後再回復正常由西向東移動。

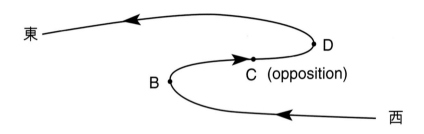

小行星典型在夜空中由西向東移動（由 B 至 D 點卻會逆行）。此圖方向以觀測者面向南顯示。

　　有趣的是，由於反射太陽光的位相（Phase）不同，情況有些類似滿月遠較上弦月光亮，由 B 點到 C 點，一般小行星光度可以增加兩個星等（約 6 倍！），我的戰略是使用較長的曝光，選擇在 B 點搶先發現新的小行星，如果將小行星聚集的黃道面比喻作一條河流，計劃是在上游

先建水壩攔住河中的水和魚。水獺是加拿大的象徵動物，加上水獺又是出名會建水壩的河流工程師，如此這般，919 號沙漠水獺觀測站（Desert Beaver Observatory）便應運而生。

在開始時，望遠鏡只可以經電腦用人手移動，而測量小行星位置的軟件也只能用人手操作，測量一個小行星位置往往要 15 分鐘，所以雖然往後幾個月陸續收到三台新的望遠鏡，主要還是使用一個望遠鏡去觀測，因為數據太多不夠時間去處理。抵達亞利桑那州的頭一年，除了不斷發現新的小行星外，時間都花在尋找和學習使用新的全自動控制望遠鏡拍照軟件和自動測量小行星軟件之上，當中的困難和工作之艱巨，真的是不足為外人道也。

天文小知識：衝位置 (opposition)

太陽系中，軌道在地球外的行星（如火星，木星，小行星等），不時會運行至太陽、地球、行星成一直線，這個位置天文學家稱為"衝"，是行星離地球最近最光的時候！"衝"的英文是 opposition（相反的意思），原因是當行星在衝的位置時，在地球上看去，太陽和這顆行星剛好在分隔 180° 的相反方向。這個時候，每晚太陽在西面下山，在衝位置的行星則剛好在東面升起。"衝"是觀測小行星最理想的位置，因為位相（phase）近似滿月，在衝位置附近的小行星最光亮，就較易被發現了。

沙漠之鷹

這個地方很寧靜，
天空大多時都是深藍色的，
一片白雲也沒有。

沙漠之鷹天文台

　　在旅行車旅館居住的一年，經常要都把望遠鏡推出推入、處理及連接大量電線等，又備受四周街燈的干擾，對觀星效果有影響，故此便萌生搬家的念頭。在地產經紀介紹下遇到一間地理位置偏高，約比四周高數百呎，而且360度都可望到水平線的屋，那刻腦中閃過 "EUREKA！" [1]（我找到了！）這個字。但能否找到星星還是最重要，於是拖來望遠鏡測試，結果發現可找到20等的近地小行星，便二話不説選了此地。

　　每次搬天文台都會想一個新名字，用過了 "沙漠水獺"，今次便用 "沙漠之鷹" 吧，而這個天文台也真如鷹眼般鋭利，在一切已自動化的幫

沙漠之鷹視野一望無際（左邊正東、中間正南、右邊正西）。

作者和四台 18 吋 F2.8
廣角望遠鏡（全球僅有
23 台）。

助下，8 月的一個星期內令我發現了 200 多顆新的小行星，而又在 9 月
的兩個星期內發現了 450 顆新的小行星！不過代價是連買牀的時間也沒
有！

　　這個地方很寧靜，天空大多時都是深藍色的，一片白雲也沒有。地
處偏僻，離南面的墨西哥邊界只有 50 公里，與最近的鄰居相距 200 公
呎，去最近的快餐店也要 15 分鐘車程。不時有鹿群經過，然而沙漠也盛
產毒物，黑寡婦蜘蛛和響尾蛇也是常客。

在 21 世紀的頭幾年，沙漠之鷹天文台一共測量了接近 15 萬個小行星的位置，其中不少是近地小行星，也發現了 7 顆近地小行星、1 顆彗星和接近 2,000 顆新的小行星。隨着 2005 年開始使用新墨西哥州的遙控望遠鏡，沙漠之鷹的工作量亦開始大幅下跌。

年份	提交數據	誤差（角秒）			
		< 1"	1-2"	2-3"	3-4"
2001	30012	24048	5533	363	68
2002	53169	40311	11335	1314	209
2003	39216	35984	2793	359	80
2004	31942	27846	3440	537	119
2005	4984	3047	1214	628	95

333 號天文台沙漠之鷹提交小行星中心數據及準確度之紀錄。

天文小知識：巡天望遠鏡

1994 年發生千年難得一遇的 SL-9 彗星撞落木星後，美國眾議院勒令太空總署由 1998 年起，以十年為期，找出九成直徑 1 公里以上，最有危險性的近地小行星。一般小行星由於軌道傾角不超過 30°，故此集中在夜空中的黃道面附近。但近地小行星發現時多數飛得很近地球，有可能在夜空中任何一個位置出現，故此多個近地小行星搜尋天文台需要每月在整個夜空中巡邏拍照，找尋這些近地小行星。

1: Eureka 是希臘文，是發現某件事物或真相時的感歎語，可翻譯為 "我找到了"。相傳阿基米得在浸浴時，想出如何辨別皇冠中黃金有否摻有雜質，叫出一句 "Eureka"。

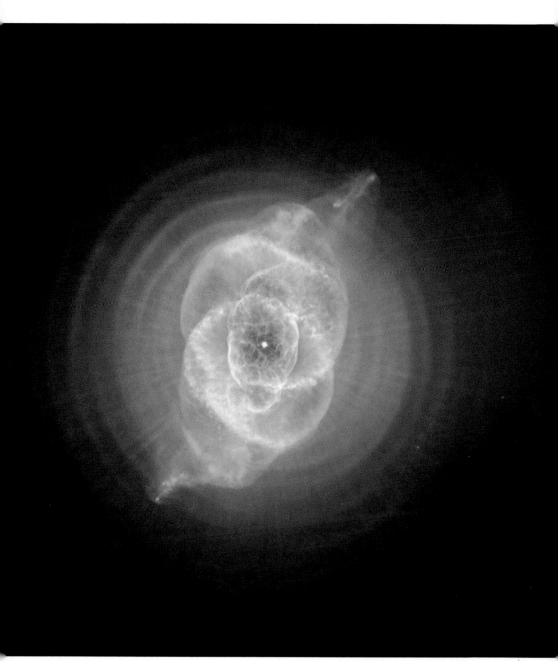

哈勃照片 ——貓眼星雲

雙星報喜

一張照片能同時發現兩個奇特天體，
能不令人嘖嘖稱奇？

在科學的發現中，除了專業的知識和技能外，運氣也佔了很大的因素，只要肯堅持，甚至可能在尋找 A 時，結果卻找到更珍貴的 B！

一張照片上兩個光點

在 2002 年 1 月的一個晚上，在沙漠之鷹天文台嘗試尋回大約在四年前別人發現的近地小行星 1998FW4，不過有一定難度，因為估計它最光只有 20.5 等，用 18 吋望遠鏡也只能勉強觀測到，又處於赤徑 15 HR 和赤緯 -15°的位置，即是說，在一月份每晚只會在黎明前的一個多小時才升至水平線上約 40°，勉強可以做觀察。故此嘗試了四個晚上，仍是找不到它的芳蹤。

堅持到第五晚時，竟然在相片中發現了兩顆新的小行星，但從移動角度看，兩者卻又都不是 1998FW4。之後，其中一顆被小行星中心編號為 2002BV，另外一顆則為 2002BJ2，它的光度只有 20 等，以每分鐘 0.84 角秒的速度向東南方 PA 138 度移動。

發現 1998FW4 時的預計位置及兩個新小行星實際位置

	赤經	赤緯	移動速度 ("/min)	移動方向
1998FW4	15 00 34.4	-14 03 05	0.26	214
2002BJ2	15 04 33.5	-13 46 08	0.84	138
2002BV	15 03 45.2	-13 47 03	1.05	112

　　表面上平平無奇的數字，卻逃不過專家的法眼。電傳出小行星的位置數據不出幾小時後，小行星中心的斯帕爾（Tim Spahr）以電郵要求重新覆核這個小行星是否真的存在，因為普通小行星是不會在這個天區以這種速度和方向移動的。

　　在正常情況下，近地小行星是在飛近地球時才被天文學家發現，通常只消兩天左右便可得出初步的軌道資料，但由於今次發現的星體離太陽只有約 70°，兩三天的數據卻可以計算出多種截然不同的軌道，故此唯有繼續耐心觀察。

在控制室內以四台電腦分別遙距操作四台望遠鏡。

到了第五天，小行星中心終於肯定我發現的 2002BJ2 是一顆阿波羅型的近地小行星，而且估計直徑超過 1 公里。那時對小行星認識不深，認為這近地小行星直徑只有 1 公里，遠較自己平常發現不少直徑十多公里的小行星細小，心中有些不快，後來才知道這類直徑超過 1 公里的近地小行星，對地球已足以構成致命的威脅，而當時天文學家們也正在主力尋找這類估計為數約 800 顆的高危小行星，我能夠意外地找到一顆，其實已很珍貴。

雖然發現彗星並不容易，但歷史上少説也有過千人，而且多數是業餘天文學家；但相對來説，曾經發現過近地小行星的業餘天文學家，全世界卻不足十人。本人能當上其中之一位，實在深感榮幸。

發明千千萬，起點是一問

發現了新的小行星之後，還要不時觀察它的位置，約每月三、四晚左右便可。自一月發現小行星 2002BV 後，到 4 月初翻查前幾個月的發現時，卻感到有點奇怪。2002BV 我只觀察了兩天便沒有理會，由於認為其光度應由起初的 19 等，隨着接近大衝（opposition）而日漸明亮，會被其他天文台觀測到，但卻沒有特別資訊出現。我好奇地自問："2002BV 究竟去了哪裏？"古語云："發明千千萬，起點是一問"，想不到一個平平無奇的問題，卻帶給我一份驚奇而又珍貴的禮物！

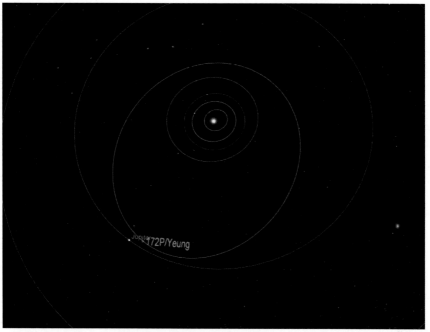

楊彗星（172P／Yeung）軌道圖（來源：澳門科學館）

　　向 Tim 查詢，幾天後他用手動方法，將 2002BV 發現數據聯繫到其他天文台的"一夜情"的數據（觀察新小行星要兩個晚上才被認為是正式的發現，因天氣或其他原因而只偵測到一晚的數據，內行人稱為 ONS，One Night Stand），Tim 算出 2002BV 的完整軌跡，雖然表面上亦是平平無奇的一些數字：半主軸 a=3.5 個天文單位，離心率 e=0.36，公轉週期 P=6.6 年。

將數字化為軌道圖，便較為容易明白了。木星的公轉週期約 11.86 年，大約是 2002BV 的兩倍，故此每隔約 12 年，2002BV 都會跑到與木星只有半個天文單位左右的距離。但木星比地球重得多，引力強大，太陽系形成了數十億年，若有小行星不斷地接近木星，其後果可能是軌道被改變，甚至被木星的引力彈出太陽系！顯而易見 2002BV 現時的軌道是不穩定的，現時主流意見認為，這類不穩定軌道的天體是存在於海王星軌道範圍以外的，又稱為海王星外天體或海外天體（Trans Neptune Objects），它們經過外圍行星引力的長期影響，軌道內移而形成，由此推論，2002BV 的本質應該是顆短週期彗星。

現時科學昌明，但要證實一顆彗星的存在，仍是靠目視彗尾或鬆散的彗核。問題是 2002BV 只能隱約見到短的彗尾，別人可能認為是發現者的主觀感覺。幸好 Tim 使用亞利桑那州霍普金斯山天文台（The Mount Hopkins Observatory）的 60 吋望遠鏡進行觀察，見到有 "短而實在"（short but solid）的彗尾存在，向小行星中心回報，2002BV 才被確認為 "短週期彗星 P/2002BV"。

2002BV 後來被小行星中心以發現者姓氏冠名，編號為 172P/Yeung（楊）。這類短週期彗星只有 200 多顆，而著名的哈雷彗星就是其中之一。

雙星報喜

2003 年頭，美國《天空與望遠鏡》（*Sky and Telescope*）天文雜誌的編輯告知本人與另外幾位彗星發現者一同獲得 2002 年的 Edgar Wilson Award，電郵尾段編輯問了個有趣的問題："2002BV 與 2002BJ2 是否同一天發現的？"翻查紀錄，方才記起在 2002 年 1 月時所拍攝到的相片中有兩顆新星體，一顆是阿波羅型的近地小行星 2002BJ2，直徑超過 1 公里，而在它大約 13 多角分（約半個滿月直徑）距離外的不明物體 2002BV，竟在後來被發現是短週期彗星！

一張照片能同時發現兩個奇特天體，能不令人嘖嘖稱奇？

逆向思維與勇氣

就如武俠小說所言，最厲害的武功，
通常都有死門。

　　股神畢非特（Warren Buffett）的成功格言之一，是"在大眾貪婪的時候害怕，在大眾害怕的時候貪婪。"要成功，很多時要有逆向思維。美國的職業巡天望遠鏡工作小組人強馬壯、設備強勁，要勝過他們並不容易，然而偶然贏上一招半式，也是件很有趣的事。

　　美國西南部的亞利桑那州和新墨西哥州，由於每年有超過兩百天的晴天，是美國的觀星勝地，不但設有不少大型天文台，連美國最厲害的兩個用來搜尋近地小行星的巡天望遠鏡也設在這裏。就如武俠小說所言，最厲害的武功，通常都有死門；而這個觀星勝地的死門；就是每年7、8月的季候雨（Monsoon），雨水帶來植物和人類的生機，卻令到觀測工作幾乎完全停頓，只能做維修的工作。

一念天堂

以賽亞書 30:15 中如此説："你們得力在乎平靜安穩。"的確，能靜下來思考是很重要的，今天的香港人最缺乏的，恐怕就是停下來思考的時間。一次吃午飯時忽發奇想，在季候雨時別的巡天望遠鏡走不動，但我的望遠鏡可以搬動，如果在 7、8 月把自己的望遠鏡搬到陽光燦爛的加州，説得誇張點，豈不是整個天空也是由我操控了？

一想到好點子，便坐言起行。2002 年初兩次探路之後，選定了加州南部的一個旅行車旅館。8 月出發，從沒想過細細的旅行車，竟可以全數放入四台各重幾百磅的望遠鏡，雖然有電動拖索的幫助，但一個人把四台望遠鏡從尾板拖上車，怎説也是浩大的工程。

經過幾個小時車程，一晚便架設起四台望遠鏡，最重要是把轉軸對準北極星，翌日去電訊公司駁好電話和互聯網，向小行星中心報告一些簡單的觀測小行星位置數據，沙漠的流浪者天文台（G78 Desert Wanderer Observatory）便正式誕生，抱歉要加多句，我很喜歡 "wanderer" 這個字。

沙漠流浪者天文台。

近地小行星 2002PN

人最能控制的，是耐性和堅持，
擇善固執。

　　人生成功的要素中，天資、際遇、家庭背景均非個人可控制，人最能控制的，是耐性和堅持，擇善固執。堅持很重要。頭一天 8 月 2 日的觀測，不算順利，其中一號望遠鏡出現小故障，通常人們會覺得已有三台望遠鏡可用，那個故障的可有可無；但當時不知何故，竟堅持摸黑修好了一號望遠鏡。世事就是這般奇妙，翌晨就是在一號鏡的照片中，找到我人生所發現的第二顆近地小行星（定義是能飛近地球至小於 20 倍月地距離）2002PN。

　　這顆小行星直徑只有 60 米，發現時它與地球的距離，只有地球和月球之間距離的 6 倍。如果撞落地球，會造成與亞利桑那州隕石坑相似的破壞。美國亞利桑那州有一個著名的隕石坑，它直徑約 1.2 公里，深度達 200 公尺，科學家相信於 5 萬年前，有一顆重 30 萬公噸的隕石撞落地球，而其破壞力及威力，甚至比投向廣島的原子彈還要強烈。

觀星的危險

不論古今中外，天文學家都會遇到一些危險。在黑漆漆的環境架設天文望遠鏡，受傷總是難免，在新墨西哥州租用遙控望遠鏡的地方，工作人員曾試過因為摸黑維修客人的設備而撞傷得口腫面腫；往訪雲南天文台，才得知工作人員曾在月黑風高之夜因從幾米高墮落地面而腳部骨折。

我遇過的風險則比較另類。沙漠流浪者天文台如其名，位處於沙漠，故曾試過差點中暑。而亞利桑那州盛產響尾蛇，一個冬日在屋外遇見一條正在懶洋羊地曬太陽的響尾蛇 BB，二話不說便被我"超渡"了；另一次遇到一條身形龐大點的，則被我嚇走了。然而夏天的沙漠人跡罕至，一旦發生甚麼意外，可謂叫天不應叫地不聞，現在回想，終於明白家人的擔心了。

哈勃照片——M81 波德星系

阿波羅 13 號第三節推進器

它的軌道不是圍着太陽公轉，
而居然是像月球般圍着地球轉，
約每 15 天轉一個圈。

　　8 月下旬小休後又再把望遠鏡搬回到沙漠的流浪者天文台開工。不足幾日，在 9 月 3 日又發現一個移動得很快的天體，心想也許是又發現了一顆新的近地小行星了。上報了數據後，小行星中心按照慣例在一個特別網頁上公佈推算出的新位置，好讓世界各地其他的小行星觀測者去追蹤。然而十分奇怪，第二晚我在預計的位置上卻找不到這顆被我的電腦軟件臨時編號為 J002E3 的天體。更奇怪的是，兩天後小行星中心在網頁將 J002E3 移除，意味着它根本不是一顆近地小行星！

外國有關 J002E3 的傳媒報導。

不是近地小行星？那麼它究竟是何方神聖？

　　數天之後，J002E3 就被其他巡天望遠鏡找到，有了較多的數據後，才知道它的軌道不是圍着太陽公轉，而居然是像月球般圍着地球轉，約每15 天轉一個圈。我這個 " 問題中年 " 腦袋中又想到一個問題：" J002E3 圍着地球轉，為甚麼以前沒有巡天望遠鏡見到？"

　　我把這個問題放在互聯網 Egroup 上一個專為小行星而設的討論區中，殊不知一個不經意的問題，卻被小組內的一位太空總署軌道計算專家 Paul Chodas 留意到，他將軌道倒向以前推算，原來在 4 月時，這個物體曾飛近一個叫做 L1 的點，這個點因為離地球遠遠近過太陽，剛好太陽及地球的引力同樣大小，他估計 J002E3 原本圍着太陽公轉，4 月時到達了 L1 點，從而被地球捕獲，成為地球的一個臨時衛星。

J002E3 發現組圖。

消息經英國《衛報》發表，標題是"業餘天文學家的意外發現，地球多了一個月亮！"消息不脛而走，兩三天內，不但加拿大的傳媒蜂擁而至，遠至印度和紐西蘭的傳媒也要求電話訪問。正好應驗了"Everyone has their 5 minutes of fame"（每個人都有過剎那的光輝）這句西諺。

傳言之初，已有科學家懷疑 J002E3 不是天然物體，而是人造衛星。有天文學家用光譜觀測，結果與一般火箭推進器外塗上的氧化鈦甚為吻合。現時一般相信，是 1970 年發射的阿波羅 13 號的第三節推進器，因為意外，未能按原定計劃墜毀於月球，軌道先是圍繞地月系統，再轉成圍着太陽公轉，30 年後意外進入 L1 點而被地球重新捕獲。

一般人可能認為我今次是"中空寶"，其實不然，對我而言，能夠親自發現一個天體，可以證實地球能藉自身重力捕獲一個飛得近的物體，已是妙不可言。

天文小知識：J002E3

　　地球和月球的重力，對 J002E3 均有影響，月球圍着地球反時針方向公轉，J002E3 軌道亦以反時針方向移動。在圍着地月系統六個圈後，J002E3 因為飛得很近月球，在月球引力的加速下，終歸得以逃離地球引力，重返圍繞太陽軌道。

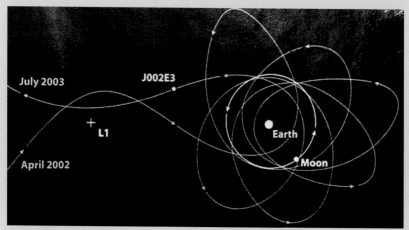

J002E3 圍繞地月系統六圈軌跡。

如鷹般的眼睛

每當想到自己可能是全宇宙第一個跟一顆小行星打照臉的人，
那種感覺實在無比美妙。

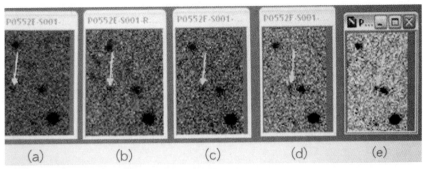

近地小行星 2008AL33 的發現照片。

　　2008 年 1 月，回到亞利桑那州的天文台，重溫生疏已久的技術和再
次享受尋找小行星的樂趣。每當想到自己可能是全宇宙第一個跟一顆小
行星打照臉的人，那種感覺實在無比美妙。

　　說到觀察力很重要實在不假，1月15日，我在相片中發現了一個極易被忽略、暗到不能再暗的20.5等移動物體（見圖c、d、e），d和e還算真實，c卻是似有若無，真是暗得像霧又像花。

　　這個物體不但難以察覺，而且c、d、e這個順行式的移動方向極不尋常（正常的小行星，在衝位置附近的移動方向應是逆行的e、d、c）因此便懷疑，這究竟是小行星的真身，還是雜訊？

　　前文提過，遇有懷疑，最好是找尋更多觀測數據。幸運地，半小時前追蹤另一顆新發現的小行星時，也意外地拍到這個區域，在當中的資料中仔細尋找，終於發現了a、b兩張能夠和c、d、e吻合的相片，那麼便十拿九穩，這應該是一顆很暗的近地小行星了。

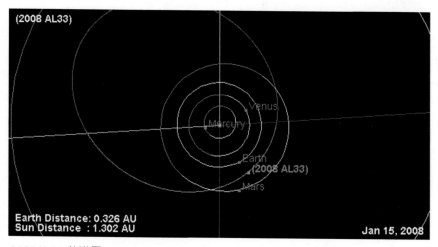

2008AL33 軌道圖

在其他專業天文台的米級鏡協助下，很快便證實了是顆直徑 200 米的 Amor（愛神丘比特）級別近地小行星，編號 2008AL33，這是我個人發現的第七顆"近地小行星"，頗喜歡七這個數字，作為個人觀星生涯的句號。因為 2009 年，我便已回到香港，不再在美國尋找小行星了。

Itokawa 小行星。

這是最好，還是最壞的時候？

一杯水是"還有一半"？
還是"只餘下一半"？
全在乎你從那個角度去看。

用老掉牙的話，一杯水是"還有一半"？還是"只餘下一半"？全在乎你從那個角度去看。

過去十年，沒有光污染法例的香港，大廈肆意把強光射上天空，加上空氣污染日益嚴重，加劇了光污染的惡果，我們的下一代恐怕真的不會再知道燦爛星空為何物，而靠目視去欣賞星空的市民，前路恐怕亦非常困難，不少愛好天文的朋友，已靠飛往台灣、蒙古等地來探訪星空、望梅止渴。

第三代 Meade LX200 電腦望遠鏡。

123

　　世事很弔詭，就在不懂節制的燈光摧毀星空的同時，科技也令到我們可以在光污染的香港境內，去遙控一萬公里外，美國新墨西哥州望遠鏡去做天文觀測！

　　電腦望遠鏡大約在 90 年代初出現，其操作很簡單，只要調校好水平位置，將望遠鏡先後對準兩顆光星，藉着內置數據庫，便可找到天空上其他行星和深空天體，非常方便。與此同時出現的，是冷凍數碼 CCD 相機（下稱 CCD）。傳統的菲林，大約只能將 1~2% 的光能變成影像，但 CCD 的效率卻可高達 90%，差不多是菲林的一百倍。有了 CCD，一個同樣口徑的望遠鏡，可以看到暗一百倍（即 5 個星等）的星星或小行星。影像數碼化後，更可在互聯網傳送。互聯網大約在 95、96 年左右出現，十年之後，寬頻開始普及，傳送訊息就更加方便容易。

　　有了上面三件法寶，只欠東風──軟件，來遙控望遠鏡便可，而當中最厲害的，不得不提由鮑勃‧丹尼（Bob Denny）所寫的 ACP。大約由 2002 年起，Bob 開始研究遙控望遠鏡技術，ACP 起初只能控制望遠鏡指向預設目標和指揮 MaximDL 軟件控制 CCD 拍照，Bob 不是天文人，不知道我們的需要，例如長時間曝光需要在導星鏡中找尋導星，然後使望遠鏡自動追蹤導星，這項附加功能，便是本人做白老鼠試驗而研發出來的。後來還加上了用軟件指令去轉濾鏡顏色、全自動對焦等眾多功能。

18 吋 F2.8 配 Apogee AP9 CCD。

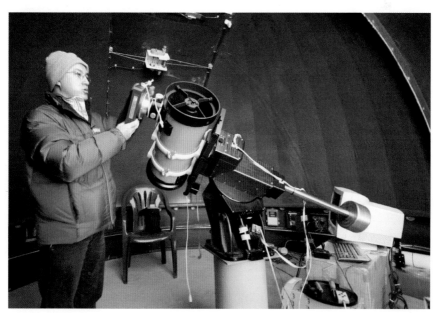

Takahashi Epsilon E160 配 AP16CCD。

　　經過 2004 年一年試驗，2005 至 2007 年，在新墨西哥州的 New Mexico Skies 旅館租了兩個天文台，一個位子放下我的其中一台 18 吋望遠鏡，用來找小行星；另一個位子則用一枝高橋製作所天體望遠鏡（Takahashi telescope）來找彗星。這幾年我美港兩邊飛，身處香港時，由於時差關係，上午 10 時已是美國下午 7 時，經互聯網察看新墨西哥州的天氣，如良好的話便指示望遠鏡去拍攝預設的目標，之後便可外出辦事，晚上 9 時回來，美國西岸已天光，望遠鏡亦已乖乖回家了。

　　西諺說得好："It was the worst of times, it was the best of times." 這的確是最壞、但亦是最好的時候，因為香港光污染而看不到星空，故此才想出用遙控的方法繼續借用其他國家的星空來尋找小行星及彗星，孰好孰壞？這視乎你是一位目視的天文愛好者，還是一位會利用遙控天文台技術去拍攝美麗深空天體照片，或是去做天文觀測的天文人了。

天文哲理：隔山打牛

　　以遙控的方式啟動軟件 PinPoint，軟件會將同一目標天區的相片分成四張一組，然後自動找出以直線等速移動的小行星或彗星。遙控天文台技術亦可用在其他方面，例如用光度學去偵測系外行星的存在。

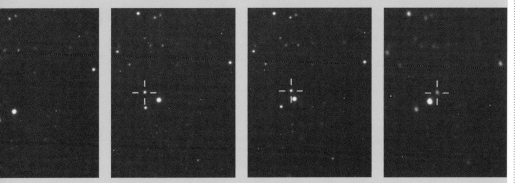

PinPoint 軟件可自動偵察到等速直線移動天體並計算其位置。

成功的科學家，
都是多疑的動物

**發現只是
個開始**

如果能在五天內觀測到一顆新的小行星兩晚，便算是它的發現者了。但由於一般小行星的公轉週期長達 3~6 年，故此需要不時觀測和測量其位置，以計算出精確的軌道。若只觀測它十天八日，而其軌道太短且不完整，將來想再找回來也無計可施，即使發現了也是徒勞無功。難聽一點，就是發現了和沒有發現並沒有分別。

一位美國的先進業餘小行星搜尋者，由 1995 年至 2003 年，前後花了 8 年時間，一共發現了超過一千顆新的小行星，但直至 2012 年，仍只有 637 顆被編上永久號碼，不難猜測餘下的三百多顆應是因為軌道太短所致，由此可見到跟進工作的重要[1]。

海王星雖然比木星細小，但仍比地球重 17 倍，若果一顆海王星外天體走得太近海王星，其軌道便會慢慢被海王星的強大引力改變。然而這也不是絕對的情況，例如冥王星，其部分軌道雖然與海王星的軌道十分接近，但由於冥王星的公轉週期是 248 年（80 x 3），而海王星是 164（80 x 2）年，亦即是説，海王星每轉 3 個圈，冥王星便公轉兩次，這樣兩者便永遠也沒有機會走近，而細小的冥王星便可以在

這樣的軌道下穩定下來了。

所以科學家一般相信，沒有海王星外天體運行時可以接近海王星，而至今發現為數二千顆以上的海王星外天體軌道，亦似乎支持這種看法。[2]

然而世事難料！

天文哲理：盡信書不如無書

中國人說"盡信書不如無書"，正是科學懷疑精神的最佳寫照。海王星的重量雖然比不上木星，但仍是個引力強大的行星，故此天文學家大多認為不可能發現到有軌道能飛近海王星的海王星外天體（Trans Neptune Objects）。但德國業餘天文學家睿南・史多（Reiner Stoss）就偏偏不信，他計算和觀測到海王星外天體這顆 TNO 的軌道，正好令其不時飛近海王星。過程不但曲折，甚有偵探小說味道，看後令人對於科學精神，又有一番體會。

註譯

1. 我發現的約 2,600 顆小行星，已有 1,814 顆被編號，再過幾年，最終會有 2,000 顆以上會被編號。

2. 雖然估計海王星外天體在這種不穩定軌道中，只能生存幾百萬年，但相對於太陽系形成的幾十億年也只是曇花一現而已，但其實理論上我們應該也會觀測到這樣的海王星外天體，而不是"理論上觀測不到"。

神秘的
2003UR292

2003 年 10 月 24 日，天文學家使用亞利桑那州圖森山（KITT PEAK）上一台 4 米級望遠鏡，發現了一批新的海王星外天體，光度由 20.9 至 23.4，11 月 20 日再觀察一次，如是者有了 27 天的軌道。

德國業餘天文學家睿南・史多（Reiner Stoss）選擇了最光，也是最有機會追蹤到的 20.9 等海王星外天體作為目標。原來亞利桑那大學專門研究小行星及彗星的 "太空監視"（SPACE WATCH）計劃小組，也同樣在 10 月 19 日拍攝到 2003UR292，於是軌道數據由 27 天加長至 32 天，但對於公轉週期數以百年計的海王星外天體來説，這麼短（不足公轉週期的 0.01%）的軌道便只能靠猜測去估算出來。

以沒有海王星外天體的軌道可以接近海王星作為依據，小行星中心於是估算出一個 2003UR292 的軌道為：

a=39.34au ， e=0.33 ， i=2.6

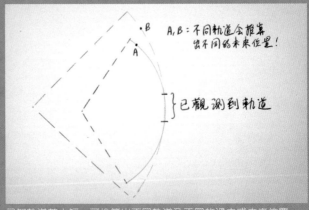

已知軌道若太短，可推算出不同軌道及不同的過去或未來位置。

然而用此軌道向前推算，Reiner 卻無法在網上的舊照片中找到 2003UR292。於是乎他便思考：

一 . 發現時 2003UR292 的光度被高估了，真正光度比 20.9 等更暗；

二 . 小行星中心所估算的軌道並不正確。

一般人很少會去質疑專業的意見，然而 Reiner 卻認為，如果 a 和 e 是另有組合的話（a 是半主軸，e 是離心率），應該可從其他舊照片出找到 2003UR292，故此他選擇了後者。

雖然小行星在照片上只是一個細微的星點，但相對來說要找近地小行星，難度還不算高，因為一來有頗準確的位置數據支持，二來又可見到直線移動的小行星痕。然而，海王星外天體移動緩慢，要從舊照片中找出，只能將兩張照片比較，一張有微弱光點而另一張沒有去判斷它的存在，這就非要有如鷹般銳利的眼睛才能做到，當中的耐性、時間與自信一點都不可少。

(120181) 2003 UR292

Display all designations for this objec

poch 2012 Mar. 14.0 TT = JD
 359.28191 (20
 0.00530331 Peri. 24
 32.5665157 Node 14
 0.1780411 Incl.
 186 H 7.3
rom 50 observations at 9 op

esiduals
0011006 644 0.5- 0.5-
0011011 644 0.4+ 0.2+
0011017 644 0.7- 0.1-
0021005 644 0.6- 0.4-
0021006 644 0.4- 0.2+
0031019 691 0.3+ 0.2-
0031019 691 0.5+ 0.4-
0031019 691 0.6+ 0.0
0031024 695 0.2- 0.3+
0031024 695 0.3- 0.3+
0031120 695 0.0 0.4+
0031120 695 0.4- 0.2+
0040717 246 0.1+ 0.1+
0040717 246 0.3- 0.1-
0040720 J86 0.3- 0.2+
0040722 J86 0.3- 0.6+
0041211 290 0.2- 0.3+

到 Reiner 新數字後小行星
心更新了 2003UR232 軌道。

鬼斧神工

Reiner 卻憑藉堅忍的毅力和高超的技術，在 2002 年 10 月 5 日和 6 日的舊照片上，找到了 2003UR292 的舊位置，令其軌道可加長至 1 年，由是可以算出 a=32.24au， e=0.17 的新軌道。

新軌道的公轉週期約 183 年，相較於海王星的 165 年，兩者每相隔若干年便會走得很近。這可說是一個重大的發現，因為在此之前從未發現過有海王星外天體有類似軌道，加上這種軌道長期而言（以百萬年計）是不穩定的，所以小行星中心仍然對 Reiner 的發現抱持半信半疑的態度。

軌道長達一年（2002-2003），便可再向前推算並找出更舊的照片和位置了。於是 Reiner 再找到 2001 年 10 月 6、11、17 三日的位置，仍然是證實新的軌道是正確的，但仍未能說服小行星中心的領導人。其實這亦難怪，軌道至今雖然長達 2 年（2001 年 10 月至 2003 年 10 月），但只是長達 180 年週期的 1% 而已。

科學精神便是不斷求真

科學便是這麼有趣，很多時起初由於數據不足，一個問題便可能有不同的答案，但隨着不斷的鑽研，令大家都信服的答案始終會隨着時間出現。到了 2004 年 7 月，Reiner 到西班牙的內華達山脈天文台（Sierra Nevada Observatory）作觀測，以更多的數據，證明了 2003UR292 的軌道的確會有走近海王星的時候，但長期而言卻是不穩定的。經過初步推

算，2萬年內不會有太大的改變（指被摒出太陽系之外）。

就是靠着 Reiner 這位德國業餘天文愛好者的努力和堅持，發現了第一顆存在不穩定軌道的海王星外天體，這個故事令我有很多啟發。

首先，縱然德國天氣不算好，但是靠"紙上尋星"仍然可以作出重要的天文貢獻，擁有"熱誠"的話，比擁有優良的外在環境更重要；第二，除了高超的技巧外，開放的思想也很重要，要是 Reiner 墨守成規，畫地為牢，真的相信海王星外天體不能有這樣近海王星的軌道，他便永遠也不會找到第一顆這類海王星外天體；第三，以前失蹤找不到的海王星外天體，其中不少可能是小行星中心計算軌道失誤而導致的。

文末，經 Reiner 的同意，附上他給本人的電郵，可謂"吾道不孤"（那時我已在盤算去尋找沒人相信存在的太陽伴星涅墨西斯 Nemesis），且不論他的成就，單憑這種眼界，已令人由衷佩服。

Bill,

I think this case shows that if you know too much and / or are not open to unconventional thinking, then you will never discover new things.

Of course the best combination is to know a lot and still be open to new things even if they appear impossible based on your conventional knowledge. Better check them if they might not prove true before you reject/discard them.

And thus we are at my previous email. Don't trust too much all these papers which want to tell you why certain things cannot exist.

Maybe they have been written by people who are not open to new things and just wanted to demonstrate that what（they）know is the truth. Or they did it just because it is their boring job and they have to produce X papers per year to keep the job. No matter which, both are no good premises for finding the truth.

<div align="right">Reiner</div>

<div align="center">＊＊＊＊</div>

（翻譯）

Bill,

我想，今次事件正好證明，如果人們空有知識而墨守成規，便永遠也不會發現到新的真理。

固然，對事物有深厚認識而又對傳統智慧認為不可能的事持開放態度是正確的，但除非親自求證了它不可能，否則別輕易否定或放棄。

就正如我以前的電郵所說，不要輕信別人告訴你某些天體不可能存在。可能這只是由一些思想狹隘的人寫出來，想顯示其所知的才是真理；又或他們只是為了糊口和保住沉悶的工作，才去滿足學術界的要求而每年發表 X 篇論文。無論如何，這都不是尋找真理的正確方法。

<div align="right">Reiner</div>

我所認識的 Reiner

Reiner Stoss

隨着互聯網的普及，大約在 2000 年，網上興起一個名為 "Egroup" 的討論區，令世界上對追蹤小行星有興趣的僅僅三兩百人，有一個叫 MPML 的 Egroup 可分享資訊和互相交流。

2003 年夏天，計劃去克羅地亞（Croatia）參加第一屆的 2003 MACE，即歐洲小行星與彗星會議（Meeting on Asteroids and Comets in Europe），在討論區 MPML 上查詢交通方法，第一次遇上德國青年業餘天文學家睿南・史多（Reiner Stoss），覺得他有點古肅，到後來深入認識，才知道原來德國人性格一般都較慢熱。

在克羅地亞開會的幾天，深受這批巴爾幹半島天文學家在過去一邊整機關槍一邊維修望遠鏡的情操所感動（因強人狄托在 1980 年身亡後，由五個民族組成的南斯拉夫曾分裂，戰爭不斷），聽講座、參觀和享受美食之餘，亦與 Reiner 熟稔下來。我真的想不到這個才 20 多歲、大學機械工程還未畢業的年青人，竟然就是這個國際會議的發起人！

Reiner 居於德國法蘭克福附近的小填，小時生活在羅馬利亞，是個標準車迷，對大馬力房車可如數家珍，而其另一個興趣就是研究小行星。但受制於德國的天氣和嚴重光污染，無法長期觀察星空，於是他便改而專門從網上找來近地小行星巡天搜尋天文台的存檔數碼照片，為一些別人新發現的近地小行星找出其於數日至數週前的位置，令軌道更精確，這種工作被稱為 "Precovery"（前期的發現及恢復），可說是一項專為他人作嫁衣裳的工作，但 Reiner 卻毫不感到難過，甚至樂此不疲。奇人異士多數性格獨特，Reiner 亦是個大自由派，他的學位比一般人拖長了幾年仍未讀完，但其成就卻已越超了不少業餘甚至職業天文學家。

惺惺相惜，相逢恨晚

會議結束後，我毅然放棄了原先訂去法蘭克福的機票，改而乘搭 Reiner 的順風車經奧地利回德國，同行者還有第一代計算小行星位置程式 Astrometrica 的創作人，來自奧地利的赫伯特・立（Herbert Raab）。

德國的高速公路建設優良且許多均不限車速，因此德國人駕車習慣可真非同小可。慢線留給貨櫃車，平均時速 110 公里（香港高速公路的平均時速為 120 公里）；我在德國時也喜歡駕 "大膽車"，多駛中線，時速為 160 至 200 公里；然而即使時速達 200 公里也不可走快線，因為快線是用來留給時速 250 公里的車輛越過其他車輛的！幸好 Reiner 的駕車技

Reiner 與發現 2003QA 的資優生合照。

在跟進黃圈之近地小行星時，
Reiner 與學生們發現新的近地
小行星 2003QA（紅圈）。

術高超，在"觀察"了他一兩小時後，我便安心在旁
邊睡大覺了。

除了發展自己的興趣，Reiner 也熱心培育下一代。
有幾年的夏天，他都會跑到風光如畫的克羅地亞，
義務教導一班資優中學生天文知識和計算小行星位
置的技巧，2003 年在追蹤一顆近地小行星時，更被
他們發現了另一顆新的近地小行星 2003QA。

和 Reiner 有很多趣事，在此淺談一件，讓大家明白
我們是在做怎樣的工作吧。

2003UY117
合作事件簿

2003 年 10 月 22 日，美國圖森（Kitt Peak）職業天文台（691），使用大口徑望遠鏡發現了一顆暗至 21.2 等的海王星外天體；11 月份其他天文台做了跟進觀測；到了 12 月份，我（333）使用較複雜的技術，以每天曝光十張相片共一小時、然後重疊五天照片的方法，找出了天體 2003UY117 的所在位置，得出一個長度為兩個月的軌道。

2003UY117 每個觀測之誤差。

Minor Planet Ephemeris Service: Query Results

Below are the results of your request from the Minor Planet Center's Minor Planet Ephemeris Service. Eph

(143707) 2003 UY117

Display all designations for this object / # of variant orbits available = 3

```
Epoch 2012 Mar. 14.0 TT = JDT 2456000.5              MPC
M   6.27271        (2000.0)            P           Q
n   0.00234089   Peri. 112.61155   +0.94374903  -0.30378744      T =
a  56.1758040    Node  265.27245   +0.23423947  +0.89293761      q =
e   0.4217948    Incl.   7.52883   +0.23338732  +0.33222826
P 421            H    6.1     G   0.15     U   2
From 34 observations at 7 oppositions, 2001-2009, mean residual 0".33.
```

Residuals ③

20010726	644	0.2-	0.4-	20031102	291	0.1-	0.2+	20041210	621	0.3+	0.3-	
20010805	644	0.3-	0.3+	20031102	291	0.3+	0.0	20041214	621	0.2+	0.6-	
20011012	644	0.1-	0.1+	20031123	695	0.1+	0.1-	20060823	621	0.4-	0.1+	
20021004	644	0.1-	0.3-	20031123	695	0.1-	0.2-	20060921	621	0.1-	0.1-	
20021004	644	0.3+	0.2-	20031124	695	0.0	0.0	20060922	621	0.4+	0.0	
20021004	644	0.6+	0.2-	20031124	695	0.1-	0.1+ ②	20060922	621	0.1+	0.3-	
20021030	644	0.4+	0.1+	20031217	333	0.4-	0.0	20080829	950	0.1+	0.1+	
20021122	644	0.3+	0.5-	20031218	333	0.3-	0.2-	20080829	950	0.1+	0.2+	
20031022	691	0.2-	0.0	20031219	333	0.9-	1.3+	20090919	809	0.2+	0.7-	
20031022	691	0.1+	0.0 ①	20031220	333	0.2+	0.5-	20090919	809	0.3-	0.7+	
20031022	691	0.1-	0.0	20031222	333	0.2+	0.3-					
20031102	291	0.1-	0.3+	20041209	621	0.2-	0.3-					

Last observed on 2010 Oct. 12. Perturbed ephemeris below based on elements from *MPO 176704*.

Object has been observed on only one night at the latest opposition.

Discovery date : 2003 10 22
Discovery site : Kitt Peak
Discoverer(s) : Spacewatch

時序：
① 2003年10月22日，美國691 Kitt Peak 職業天文台發現 2003UY117.
② 筆者333業餘天文台於2003年12月跟進觀測了五日
③ 德國業餘天文愛好者 Reiner Stoss 使用644号職業天文台照片，找出2001年7月26日至2002年11月22日之發現前（PRECOVERY）位置

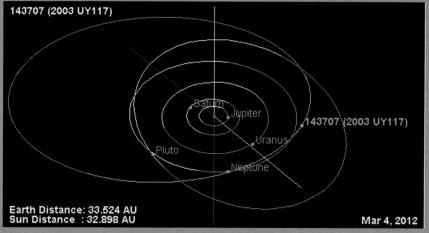

143707 (2003 UY117)

Saturn
Jupiter
143707 (2003 UY117)
Uranus
Pluto
Neptune

Earth Distance: 33.524 AU
Sun Distance : 32.898 AU

Mar 4, 2012

2003UY117 軌道圖。

　　Reiner 這時便以我這初步計算出來的軌道，再推
算出 2003UY117 之前的位置，然後在舊的（644）
CCD 照片中找尋找它的蹤影，集合了數據之後，
從而計算出這個天體的奇異軌道，是顆半主軸 a =
56 個天文單位、離心率高達 0.42 的黃道離散天體
（Scattered Disk Object），屬於海王星外天體（trans-
Neptunian objects）的一部分，更特別的是，它主要
由冰所組成，是位於離散盤這個太陽系最遠區域內
的一種小行星。

科學工作有如砌圖，世間科學領域無窮無盡，天文只是科學一個分支，而小行星又只是天文學的其中一個分支，2003UY117 又只是百萬粒小行星中比較特別的一顆。有說世上所有的相遇都不是巧合，我事前並沒有和 Reiner 相夾此事，但無言的默契卻促成了我們二人與 2003UY117 這段特別的緣分。

科研是辛苦和艱巨的，沒有強大求知慾和狂熱是做不來的，這令我想起了兩句詩：

"讀書之苦苦無邊，讀書之樂樂無窮。"

本人對於兩者均有深切的體會，但自問是個"朝聞道，夕死可矣"的人，還是對後一句的領會較深。

或許就讓上面的小故事，來結束我對 Reiner 這個好朋友的介紹。他現在去了克羅地亞經商，祝福他之餘，對於我倆都退下小行星的火線，心中不無欷歔。然而人生中的知己不在乎每天相見，我和 Reiner 甚少聯絡，但縱是多年不見，卻仍如昨晚才跟他把酒談歡過後，相見如故。

NGC 1532 星系（劉劍明攝）

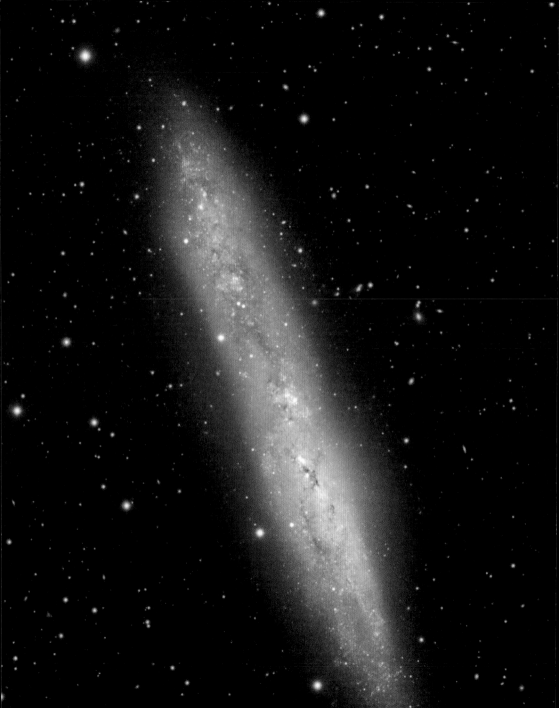

第四章 他們的名字和星星

M33 三角座星系（吳偉堅、楊光宇攝）

IC5146 星雲（劉劍明攝）

M74 Sc 型螺旋星系

歷史怎樣記載你？

大多數人，都很在意自己的名字和名聲。
但別人是否也同樣看重你的名字呢？

人生在世，總是希望表達自己曾經存在過，最好更能留芳後世，被世人紀念。

不同層次的人有不同的方法，一次去到土耳其東部一座依山而建的古寺，牆上美輪美奐的壁畫被人刻意破壞，為的是刻上一句句的"某某到此一遊"；一萬年前，阿根廷土人縱然未有文字，卻風雅得多，把掌形印在洞壁上。

依我而言，人生在世，與其追求別人記得自己，倒不如想想："歷史怎樣記載你？"

Cave of Hands

名字

這個世界上，差不多每個人和每件物件，都有一個名字。

據《聖經・創世紀》所言，神用塵土創造了亞當之後，覺得"那人獨居不好"，便用亞當的一根肋骨為他造了一個女人。亞當給她起名叫夏娃，因為她是他"骨中的骨，肉中的肉"，從此人類便有了名字。

為人父母的，望子成龍，於是就有很多"振邦"、"國樑"之類。我們也經常可以在一大堆文字中，一眼便看到自己的名字。大多數人，都很在意自己的名字和名聲。

但別人是否也同樣看重你的名字呢？

生命之美，不在結果，而在歷程

香港，是一個價值觀被扭曲的社會，不久前在 Facebook 看到一則發人深醒的文字：「房子是用來住的地方，而不應該是年青人的人生目標。」同樣，金錢也不應該成為人類追求的人生目標。每個人生命的結果，都是死亡，聽過一個同樣發人深省的故事，一個億萬富豪死後，有人問他的會計師，富豪留下了多少財產？滿以為會計師要計算很長的時間，怎知他隨即回答一句：「他留下了他所有的一切。」

生命的美麗和可貴，並不在於結果，因為每個人的結果都是「赤身出於母胎，也必赤身歸回」，生命的真正意義，在乎我們怎樣去有意義地過這個有限的一生。

我們該慶幸很多人為其所熱愛的科學、藝術、人道和人文精神付出，而在他們享受生命的過程中，為人類的福祉作出了偉大的貢獻，成為被歷史記載的人。

占士力克的墓地

一個半世紀之前，美國地產商占士力克（James Lick）斥巨資建成擁有當時世界最大望遠鏡的天文台，自己埋身鏡下，造福社會，成為一時佳話。

James Lick 於 1796 年在美國賓夕凡尼亞州出生，自 13 歲起由父親傳授一流的木匠工藝，年青時與木廠主人的女兒相戀，女方珠胎暗結。

Lick 提親時，就如粵語長片橋段，女方父親認為 Lick 太窮而故意刁難，要他擁有與自己一樣大的木廠，才肯將女兒嫁給他。Lick 在衝出門口後又衝回來説了一句話："終有一天，我要擁有一個令你相形見絀的大木廠！"

之後 Lick 去了紐約，學習造鋼琴的手藝，學成後自立門戶，時為 1821 年。後來不惜遠涉重洋，到南美等地直銷鋼琴，一去便差不多 30 年。回美國後投資地產，由於正值淘金熱，三藩市的人口，在短短兩年內上升 20 倍，Lick 變成了百萬富翁（粗略估算 1850 年的一百萬，約相等於今天的一億元）。

成富之後，Lick 沒有忘記自己 37 年前許下的諾言，他花了 20 萬美元（約今天的二千萬），在河邊建了一座用上最好材料和機器的木廠。雖然明知當日對自己白眼的人已去世，Lick 還是叫人把木廠的相片送去故鄉。Lick 為人的執着，由此可見一斑。

到了晚年，Lick 曾打算為自己建造紀念碑及金字塔，但最後都打消念頭。1860 年，遇上一個讀天文的學生，從他的小型望遠鏡中，Lick 看到星空的奇妙。Lick 最後享年 80 歲，逝世之前，將大部分遺產用來建造力克天文台（Lick Observatory）。4 年之後動工，運送途中兩塊主鏡中的一塊損壞了，到了 1888 年，建成當時世界最大的 36 吋折射鏡。由於鏡長 57 呎（重 25,000 磅），觀察不易，因此亦建造了一個 3,500 平方呎的可升降平台，方便天文學家觀察。在 Lick 天文台之前，大部分天文台因方便觀察，大都建在位於平地的大學附近，但 Lick 天文台的設計卻認為高山視寧度好，又較遠離光害，因此選址在三藩市東的漢米爾頓山（HAMILTON）上，可説是開後世風氣之先。

後人將 1951 號小行星命名為 Lick，
以紀念 James Lick。

（1951）Lick

Named in honor of James Lick（1796-
1876）the founder of the Lick Observatory
of the University of California. Lick is also
honored by a lunar crater.

Lick 天文台內 James Lick 銅像。
（朱永鴻攝）

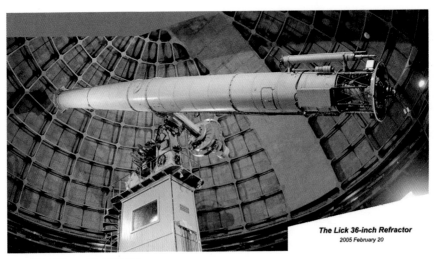

The Lick 36-inch Refractor
2005 February 20

36 吋折射鏡。（朱永鴻攝）

EDGAR WILSON AWARD

　　或許是物以罕為貴，又或是因為其美麗和變化多端，自古以來，彗星成為不少人研究、讚歎和找尋的目標。

　　埃德加・威爾遜（Edgar Wilson）先生，是美國肯得基州的商人，他對彗星的喜愛可說是至死不渝。他在 1976 年逝世前，立下遺囑成立基金，將基金每年的收入平均分給發現新彗星的業餘天文學家。在互聯網上找不到很多 Wilson 先生的資料，不知何故，基金要遲至 1999 年才正式運作，首年獎金高達兩萬美元。Wilson 先生"遺愛人間"，不但生前喜愛彗星，更以遺產獎勵後人將這種自己喜愛的科學研究繼續下去，實其志可嘉也。

從諾貝爾到邵逸夫

　　原籍瑞士的發明家諾貝爾先生，以發明無煙火藥致富，卻深悔後人將其發明用於戰爭上，於是成立了諾貝爾獎，不論國籍，表揚對人類有重大貢獻的人士，分為和平、文學、物理、化學和醫學五大類別（後來加入經濟一項）。一個多世紀以來，已成為學術界無比尊崇的榮譽。

　　社會不斷進步，諾貝爾獎雖然地位崇高，但未必能表揚其他領域，或許有見及此，香港的邵逸夫先生在 2003 年成立了邵逸夫獎，設立了天文、數學和生命科學三大類別，以後有需要或會再加增，每年頒發一次，獎金各一百萬美元。

　　年輕的時候，我總覺得高調地捐款的人有點沽名釣譽，及後年事漸長，漸漸認同在一個商業社會，只要不是"口惠而實不至"，就算真的是用捐款去換取名聲，仍然是對社會做了有益的事。以上文提及的人物而言，他們所留下的，其實不單是他們的名聲，還留下了他們的價值觀和給後人一種不滅的精神，很值得世人效法。

　　而他們也成為歷史記得的人。

2009 年在太空館講座。（LCS 攝）

鞋匠先生：生前死後的登月夢

愛因斯坦曾說過：
"想像力遠較知識重要。"

月球，應該是大家最熟悉的天體之一，見到月球表面的環形山，大家會想到甚麼？二次大戰前，主流意見仍認為月球上的主要地貌，是地殼運動形成的火山口，然而鞋匠先生（Gene Shoemaker）卻抱持不同意見，認為這些其實都是隕石坑。

想像力比知識更重要

愛因斯坦曾說過："想像力遠較知識重要。"這句話對我影響甚深，同樣，也反映在鞋匠先生身上。鞋匠先生是一位地質科學家，一次目睹內華達州地下原子彈爆發過後在沙漠地面所留下的大洞，他當時便覺得和美國亞利桑那州一個大坑很相似（即現時著名的巴林傑隕石坑 Meteor Crater），聯想到地球甚至月球表面這些被科學家們認為是死火山的坑口，可能就是因被不同隕石如彗星、小行星等撞擊而成的隕石坑。

鞋匠先生於是提出了他的新理論：既然每晚豆粒大小的隕石撞入大氣層可形成流星，那麼，會不會有更大型的隕石沒有在大氣層被燃燒殆盡，而撞落地面成為隕石坑呢？

任何反傳統的新科學理論，起初都不易被接受，而由一年輕小伙子，而不是德高望重的資深科學家提出，更易被視為怪論。倚老賣老，論資排輩，似乎並非中國人獨有的陋習。最後鞋匠先生在巴林傑隕石坑內找到一種名為"衝擊石英"（shocked quartz）的礦物，這種礦物只能在隕石撞擊地球時，才能產生足夠的高溫和高壓而形成！鐵證如山下，主流科學家才相信隕石真的會撞擊地球，亞利桑那州的大坑洞亦非由火山活動所形成，而是五萬年前一塊直徑 150 呎的鐵質隕石撞擊而成。

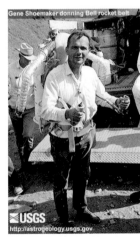

Gene Shoemaker
(1930-1997)

阿波羅 11 號探月太空船帶回月球土壤樣本中玻璃珠上 0.25 mm 直徑迷你撞擊坑。

夢想破滅

鞋匠先生起初修習地質學,就是覺得人類總有一天會登陸月球,結果成功被訓練成為首批登月的宇航員候選人。如他所説:"人生之中,還有甚麼探險和挑戰,可以比登陸月球更刺激?"

夢想,其實不應計較大小,但是在世俗人眼中,升空登月做太空人,怎樣説也是個大夢想吧!然而就在出發前,鞋匠先生發現身體患上了愛迪生氏病,要退出隊伍,於是他轉而培訓太空人去延續自己的登月夢。而當其他同事踏上月球之後,也證實了他的看法及理論,月球上的主要地質特徵,便是隕石撞擊!不但上百公里直徑的隕石坑隨處可見,由於沒有大氣的磨蝕,就算是雞蛋大小的月球石塊上,亦充滿了直徑可能只得數毫米的細小隕石坑。

月球勘探者太空船 Lunar Prospector

達成登月夢

半生以來，我只有三個偶像，鞋匠先生就是其中一個。到了生命的最後一程，鞋匠先生仍在做研究近地小行星的工作，1997 年，在研究澳洲的隕石坑時，死於交通意外。其後，他的部分骨灰被放在一個盒內，隨着 "月球勘探者"（Lunar Prospector）太空船到達月球表面，以圓了鞋匠先生生前一度追求的 "登月夢"。

天文小知識：潛在威脅天體 (Potentially Hazardous Objects)

一顆小行星或彗星要能對地球構成威脅，需符合兩個條件：第一是要飛得近，第二是要夠大。如果它的最少軌道交會距離少於 0.05 天文單位 (7,500 萬公里)，而直徑又超過 150 米 (約 500 呎)，天文學家便稱之為潛在威脅天體。潛在威脅天體若撞到地球，在陸地會造成區域性破壞；撞落海上則會引發海嘯。天文學家估計這顆天體平均每一萬年撞擊地球一次。

全球見證的彗星撞擊

天文學家計算出它會在 1994 年 7 月 16 日至 22 日，
撞落木星的南半球。

　　沒有夢想，人生難免會平淡，缺乏目標。然而，夢想是很個人的事，可能對於不少父母來説，兒女健康成長、成家立室、事業有成，已經是人生的最大夢想。夢想也並非一成不變的，鞋匠先生曾感慨地説："我的前半生夢想去月球，但下半生卻希望月球離我而去！"（In the first half of my life I want to go to the Moon; in the second half I want the Moon to go away！）

　　在世時，雖然登月夢成空，鞋匠先生卻沒因此而氣餒，將精力放於研究之上。他想，究竟太陽系內有多少大型隕石子彈，會對地球這個靶場造成危險？他和妻子卡羅琳・舒梅克（Carolyn Shoemaker）和夥伴大衛・利維（David H. Levy）一起研究，發現大約平均每 50 萬年，便有一顆直徑逾 1 公里的近地小行星會撞向地球；而像 1908 年，在西伯利亞通古斯（Tunguska）摧毀二千平方公里的超級隕石，則平均約一千年擊中地球一次。

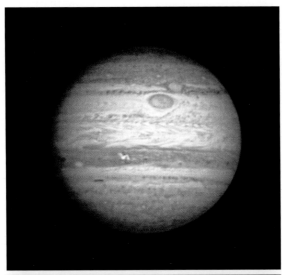

木星。

分裂了的舒梅克－李維九號彗星（Shoemaker Levy 9）。（來源：哈勃望遠鏡）

　　1993 年 3 月 24 日，鞋匠先生發現了舒梅克－李維九號彗星（Shoemaker-Levy 9），半年後親眼目睹它撞落木星之上，部分碎片擊起如地球般大的疤痕。能夠在有生之年親眼見證這千年一遇的奇景，不但令鞋匠先生嘖嘖稱奇，也讓其他仍不信服他理論的科學家口服心服，背後的故事更令人明白堅持的重要。

永不言棄

那一天傍晚，天色並不好，整個天空都佈滿密雲，只可在木星附近見到星星；更糟的是，他們發現不知是誰打開了圓形底片的盒蓋，情況真的是"屋漏兼逢連夜雨"。換着是普通人，應該會放棄觀測了；但鞋匠先生卻堅持繼續下去，心想就算放底片的蓋被打開，上面的數張底片雖已走光，但下面的底片應該受到保護仍可使用，反正那晚觀測情況不大好，何不試用這些底片去拍攝？

世事很奇妙，就在這批在木星附近拍攝的照片中，鞋匠太太在底片中見到一顆不似星系、似是壓扁了的彗星，於是他們即時通知附近擁有長焦望遠鏡的天文學家加入觀測，發現是一顆已裂成多塊的彗星，估計因為飛得太近木星而被捕獲，再被木星的強大引力撕裂成多塊碎片。最奇妙的，是天文學家計算出它會在 1994 年 7 月 16 日至 22 日撞落木星的南半球。

鞋匠先生的堅持，不但令全人類能親自目睹一次估計每逢千年才難得一見的彗星撞木星大事件，也能令一些對彗星、小行星能撞落地球仍抱存疑態度的科學家信服得目瞪口呆！而經此巨變，美國眾議院終於勒令美國太空總署每年撥出 200 萬美元，希望由 1998 年開始，在十年內找出九成直徑一公里以上，有機會飛近過 20 倍地月距離的近地小行星！（本人有幸發現的 2002BJ2，是約 800 顆中的其中一顆）。

你可說這是巧合，但鞋匠先生這個革命性的發現，的確是在困境中堅持而得出來的！

哈勃照片 — 大麥哲倫星雲內超新星遺骸 SNR0509-67.5

科學與童心

《小王子》："每個人都曾經是個孩子，
只是他們大都忘記了。"

　　法國作家安東尼・聖修伯里（Antoine Saint-Exupéry），在其名著《小王子》的序言中有兩句話："每個人都曾經是個孩子，只是他們大都忘記了。"如赤子的好奇之心，不但是科學工作者所必須，有了它，人生也會更有趣。

　　喜歡布洛克里（John Brockman）編著的 *Curious Minds: How a Child Becomes a Scientist* 此書，當中說到芝加哥大學心理學系的前系主任米哈里・齊克森（Mihaly Csikszentmihalyi）博士，14 歲那年便和朋友自發性地做 "調查"，時值二次大戰剛結束不久，冷戰開始，人們對法西斯、共產黨等猶有餘悸，沒有讀過統計學，但結果他們想到在報紙檔做觀察實驗，看看哪一個 "陣營" 的報紙較多人買，由此踏上了科學之路的第一步。

　　聽過了著名心理學家榮格（Carl Jung）的講座，讀過了祖父在戰前時的打獵夥伴海耶克（Friedrich Von Hayek），即 1974 年諾貝爾經

濟學獎得主所推介的書籍《科學發現的邏輯》(*The Logic of Scientific Discovery*)，齊克森博士作為科學家的一生，就此奠定。

齊克森博士小時候常投訴大人的行為莫明其妙，又對身邊的事物懵然不知。一天他 7 歲的兒子克里斯 (Chris) 問他，記不記得他提過在學校的生活狀況？齊克森博士支吾以對，以為可以蒙混過關。誰知幾天之後，兒子給他看了一樣令人震驚的東西。原來那是一個圖表，遺傳了父親科學家精神的 Chris 在過去的幾天放學回家後都做 "實驗"，他借用父親鬚刨的小鏡子，在家中把陽光反射到街上，一直把光保持在行人面前六呎的距離。如果行人覺得奇怪，去考究光的來源，Chris 便在 "有反應" 的一項記一個剔號；反之若果行人無動於衷，便在 "無反應" 一欄記一個剔號。Chris 將行人分為 "成人"、"少年" 和 "孩童" 三大類，結果 "孩童" 之中對光塊有反應的，遠較 "成年人" 為多。

作為心理學家的父親，在震驚於兒子的聰明之餘，也發揮其作為專業教授的角色，教 Chris 做卡方檢定 (Chi-square test)，測驗出 "成人" 在 "有反應" 一欄中得分低於 "孩童" 的實驗結果，原來只有萬分之一的機會是出於偶然！科學需要赤子之心，這就是最佳例證。

跳飛機
（2006 年 攝於加州 Big Bear Lake）

月光人的夢想

在這個世界上無論做甚麼也好，
很多時也要堅持才能成功，
但往往，在堅持的背後少不了一樣東西——熱情。

在這個世界上無論做甚麼也好，很多時也要堅持才能成功，但往往，在堅持的背後少不了一樣東西——熱情。

我認識的一位印度朋友，就是當中的表表者。

外號 "月光人" 的 Vishnu Reddy，對小行星的痴迷程度，我敢說他認了第二，沒有人會認第一。月光人小時候已流露出對於小行星的興趣，他會對着從太空船傳回來的 433 號 "愛神" 小行星照片畫素描，一塊石頭究竟有甚麼吸引他？或許連他自己也說不過來。

由家鄉搬到印度首都新德里之後，有天，年輕的 Reddy 從天象館處得知有顆 17、18 等的小行星即將 "大衝"，需要做光度研究，於是便主動聯絡身在美國、近地小行星搜尋工作的開山祖師湯姆·赫雷爾斯（Tom Gehrels）教授，而這次的相遇，也成為了 Reddy 生命中的轉捩點。

天文小知識：大衝

　　由於行星有不同的軌道離心率，故此每次衝的時候，和地球的距離均有不同。天文學家習慣稱離地球較近的衝做「大衝」。例如 2003 年 8 月 27 日的火星大衝，便是 59,619 年來，火星離地球最近的一次。

1999 年 9 月，Gehrels 教授到訪新德里，主持一個天文講座。身為記者的 Reddy，從教授口中得知印度仍未有搜尋／跟進近地小行星的組織時，竟自告奮勇地說願意在印度開展工作。然而 Reddy 對小行星觀測其實仍一無所知，Gehrels 教授也說了一句話："很多人跟我講過類似的說話，卻沒有一個做得到！"

上圖：愛神 Eros 小行星。

下圖：Reddy 攝於 14 吋望遠鏡前。

山窮水盡疑無路

在之後的一年，藉着互聯網的幫助，Reddy 找出所有他能找到的小行星資訊，總共洋洋 6,000 頁紙。由此可見，他對小行星是多麼的認真。然而資料搜集只是第一步，還有望遠鏡、CCD、天文台等等物資，貧困的 Reddy 又如何能輕易得到？

所謂"天下無難事，只怕有心人"，也是在互聯網的幫助下，Reddy 認識了不少美國同好。他們不單提供了技術知識，還有器材。例如 Kyle Smalley，是一位退休的核子反應爐工程師，利用所屬天文學會的 30 吋鏡做近地小行星跟進觀測工作，他教導 Reddy 使用軟件計算小行星位置；另外一位 Gregg Paris 先生更俠義，他是退休的美國空軍機師，也是資深的業餘天文學家，知道 Reddy 身上只得 100 盧布，於是二話不說，墊支買下 3,000 美元的望遠鏡給 Reddy！這種對一個素未謀面的熱血青年的信任和支持，真是人間美事。

與此同時，在朋友的幫助下，Reddy 終於建成自己的天文台，但由於新德里市政府的奇怪法例和鄰居的投訴，居然不能使用；而申請資助金又失敗，買 CCD 的錢也沒有了。

大約在 2002 年頭，Reddy 開始跟我聯絡上，他對小行星的瘋狂程度更令我訝異，他說已和女朋友達成共識，在發現到第一顆新的小行星後才會結婚！

柳暗花明又一村

世事很奇妙，所謂"山窮水盡疑無路，柳暗花明又一村"，2002 年暑假，美國有幾個重要的天文聚會，Reddy 帶着 200 美元便展開他的美國之旅，在亞利桑那州土桑市（Tucson）的十天，他住在懂得自製冷凍 CCD 數碼相機的天文學家羅伊・塔克（Roy Tucker）家中，使用 Roy 的 14 吋口徑望遠鏡，Reddy 終於發現了他的第一顆小行星 2002NT！

相信最高興的是 Reddy 的女朋友，等了那麼久，他們終於可以結婚了！

夢想成真

前文說過，認識了 Gehrels 教授，是 Reddy 人生的轉捩點。Gehrels 教授由於受到 Reddy 的努力及熱情所感動，替他在美國的一所大學找到獎學金，讓他專心學習天文知識。而來自印度的 Reddy 亦夢想成真，將會成為職業天文學家！

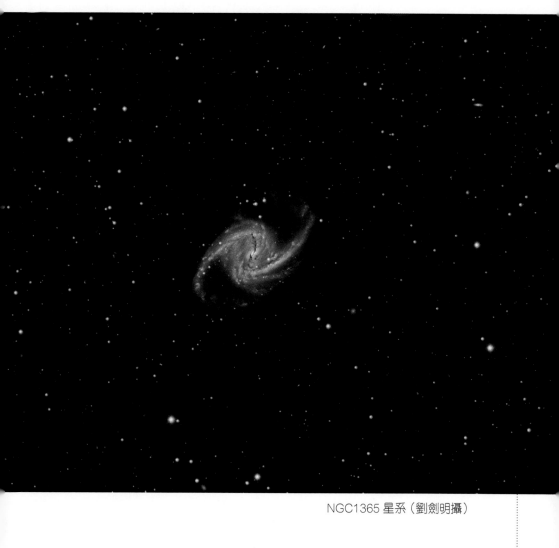

NGC1365 星系（劉劍明攝）

蝴蝶夢

蝴蝶美麗，古往今來，
成為騷人墨客不斷寫作的題材。

蝴蝶美麗，古往今來，成為騷人墨客不斷寫作的題材。

講起蝴蝶，我最喜歡的，是已故鬼才黃霑先生重譜的《梁祝》歌詞：

"無言到面前，與君分杯水，
清中有濃意，流出心底醉，
不論冤或緣，莫說蝴蝶夢，
還你此生此世，今生前世，雙雙飛過萬世千生去"

讀到克里斯・巴拉（Chris Ballard）寫的 *The Butterfly Hunter*，實在愛不釋手。書中談及不同人物的工作，如摩天大樓的抹窗工人、採集蘑菇為生者和電腦壞死硬盤還魂者等，書中試圖探索這些人的心路歷程，他們如何順從自己內心的呼喚，投身於世人認為比較另類的工作。當中最吸引我的，是動物學家菲臘・狄衛斯（Phil DeVries）教授的故事。

書中提到 Phil 每天都會想起蝴蝶，他説："I am not good at doing things I don't want to, I can't."（我不擅長也無法去做我不想做的東西）令我有很大的共鳴。回想自己 30 歲前後，每天想的只是期貨和股票的事；40 歲前後，則每天都是想小行星的事。

小時候的 Phil，放學回家一定全身濕透，皆因回家途中他總在池塘裏追逐小動物。19 歲時，唯一的妹妹在車禍中喪生，其後 4 個月內，他身邊的 14 位朋友也先後逝世。生命遭逢如此巨大的打擊，普通人大可以借酒消愁、酗酒、吸毒，但是人生的可貴，在於同樣的不幸，我們卻可以有不同的選擇。Phil 認為人生苦短，要活在當下，於是選擇埋首於其興趣：音樂和昆蟲學（Entomology）。當他清醒時有一半時間都用在野外做觀察和搜集蝴蝶作息數據之上。他的足跡遍及巴拿馬、厄瓜多爾、阿根廷、巴西、秘魯、馬達加斯加、坦桑尼亞、烏干達、南非、香港、海南島和中國，當然不能不提他花了十年時間、寫成兩冊蝴蝶大全的哥斯達尼加。

Phil 深知自己追蝴蝶不夠別人快，於是集中精力在蝴蝶的前身——毛蟲身上，他是第一個發現毛蟲會發聲的科學家，也發現了毛蟲會用聲音吸引螞蟻的保護。

他認為研究生物學時，必須由動物的出發點去看，而不是由人類的出發點去看。否則人便永遠只看見自己眼中的事物，將世界變成自我的世界，可謂發人深省。正如人類馴養家雞多年，到今天，雖然幾乎每個民族都認識何謂家雞，但家雞的祖先野雞，僅在極少數的森林中仍然存

在。世界只為自己而存在，雖然可說是大部分人的取向，但這何嘗不是自私自利的體現？

如書中所說，家雞馴養在籠中，功用是生蛋；而馴養家雞的人類，則被馴養在辦公室內，生產報告、汽車或是其他產物。也許現在活在繁華社會的一般人，均是籠中家雞，而像 Phil 等奇人異士，就是森林中僅存少數的野雞了。

胸襟和眼界

Phil 在 1988 年得到麥克阿瑟獎（MacArthur Fellowship），這個中國數學家丘成桐也曾在 1985 年獲此殊榮的獎項，又稱為天才獎項，由同名的富豪設立，每年向 20~40 名得獎者，發放為期 5 年、每人共 50 萬美元的獎金（平均每月約港幣 $6.6 萬），讓他們可以無憂無慮地去研究自己有興趣的事。不需交報告，也無需呈交結果。27 年來，這個獎項一共獎勵了超過 756 個天才，共發放了 3.5 億美元。

一些人以為，西方之所以強大，主要是其人文精神，人道主義、法治和民主，孕育出一大批有眼界的公民和領袖。把家財捐出成立基金，收益用作獎勵能人異士去做自己想做的事，深信最終會造福人類，這些美國富豪的胸襟和眼界，能不令人折服？

看完 Phil 的故事後，興起了用他的名字去命名一顆小行星的想法，我也是"野雞"，野雞與野雞，難免惺惺相惜。一般而言，我事前不會主動聯絡被命名的對方，但是花了一些時間，在網上也找不到寫讚詞

（Citation）需用的出生年份，唯有電郵 Phil DeVries 教授詢問，才得悉教授在有蝴蝶、甲蟲用自己的名字命名外，仍樂得錦上添花，亦一美事也。從此，天上便多了一顆叫 Phildevries 的小行星了。

Citation 如下：

（89131）Phildevries = 2001 UC12

Phil DeVries（b. 19xx）is an entomologist who teaches in the Department of Biological Science at the University of New Orleans. Recipient of a MacArthur Fellowship, he published two books on Costa Rica butterflies.

圖 1. Phil DeVries 教授。

圖 2. 黃斑弄蝶。

圖 3. 作者把辦工地方諷喻成家雞生蛋的地方。

過 客

詩人李白，在《春夜宴桃李園序》中的詩句，
正好為人生的意義寫上最好的註腳，
不錯，我們都是——過客。

"夫天地者，萬物之逆旅；光陰者，百代之過客。而浮生若夢，為歡幾何……"詩人李白，在《春夜宴桃李園序》中的詩句，正好為人生的意義寫上最好的註腳，不錯，我們都是——過客。

對於年青人來說，死亡，是很遙遠的事，但年事漸長，漸漸去喪禮比去婚禮多，你便不得不承認，自己開始老了。有次萬水千山的從北美飛回香港，只為聽林超英先生的"天地・有情・無情"講座。萬萬想不到，從此改變了我的人生觀。

聽過林台長演講的朋友，都說他很能夠輕鬆幽默地帶出一些氣候和人生的道理。有一次閱報，談到香港天文台請人，應徵者當中有學歷高至碩士的畢業生，當時林台長要求他們在一幅只有海岸線和地勢高度、沒有國界的地圖上指出香港的位置時，竟然有一半人不知道。我深愛地理，也和林台長一樣不無感慨，同時也對這位在世人眼中有點另類的考官，不禁另眼相看。

在這個講座中令我感受最深的，就是得以跳出來，像一個外星人般看地球。他提到在過去億萬年中，因為氣候變化而影響了生物的演進；相對來說，生物的演進也同樣影響了氣候。而其中最明顯的，就是近一萬年來，由於人類的農耕活動，令到氣候"反常"地和暖，造成現今全球暖化的危機。

在漫長的幾十億年歷史中，人類是在最近"短短的"幾百萬年中才被演化出來，每種生物，有生必有死。科學家告訴我們，地球上存活過的千萬種生物中，有 99% 其實已經絕種了。人類縱然比其他動物優越，但是我們都只是一個過客，明白了生死的道理後，定當好好地活在世上。就如詩人李白所説，既然"浮生若夢"。何不活在天地之間，愛惜光陰、享受生命，享受探求生命和造物神秘的美妙？也就不枉此生，無懼生死了。

後記：

林超英

2008 年 5 月尾，IAU（國際天文學聯合會）接受了本人的建議，將我發現的 64288 號小行星，命名為"林超英"星。

The following citation is from MPC 62930:

（64288）Lamchiuying　林超英 ＝ 2001 UL10

Lam Chiu-ying（b. 19XX）is the department head of Hong Kong Observatory. He is also the former chairman of Hong Kong Bird Watch Society and spends a lot of effort in promoting public awareness of global warming.

NGC2736 星雲 (劉劍

月球攝影師

朱永鴻，一位當年中三的學生，
差不多每天去看太空和天文有關的書籍。

年青時的朱永鴻。

　　60 年代，人類開始有能力開展探月之旅。1962 年，大會堂圖書館開幕，在資訊貧乏的當年，是一個知識寶藏。朱永鴻，一位當年中三的學生，差不多每天去看太空和天文有關的書籍。

　　我在 2001 年加入香港天文學會，認識了朱永鴻先生，聽他娓娓道來當年的故事。當年各種資訊遠較今天貧乏，在報章上讀到當年香港天文鼻祖、香港太空館創館館長廖慶齊先生的事蹟，朱永鴻（Alan）捧着一個大西瓜，跑到老遠的上水登門拜訪廖先生，從此展開了一段幾十年亦師亦友的情誼。

畢業後，Alan 從事電子工程師的工作，亦同時努力不懈地觀星。到了 1977 年，身體終於發出嚴重警號而要暫停天文這愛好，轉向追求音響、黑膠碟等較文靜的興趣。

西方有種講法，認為一個人之所以喜愛天文，原因是小時候被一種天文蟲咬到，一咬便上癮，而且並無解藥！所以千禧年前不久，Alan 不但重拾天文這愛好，更報讀且完成遙距天文碩士課程。2002 年正式退休，Alan 得以再全情投身天文，更搬到一個連天台的物業方便觀星，購入一支高質素的 10 吋牛頓反射鏡，有鑑於香港光污染嚴重，Alan 於是挑選了相對最不受光污染影響的月球為拍攝目標，由 2004 年開始，前後花了 4 年時間拍攝。

Chu Wing Hung (b. 19xx), a veteran amateur astronomer in Hong Kong since the 1960s, has put tremendous efforts into lunar and planetary observation and has compiled the comprehensive lunar atlas Photographic Moon Book. This work is freely available to lunar observers via the internet.

在 2007 年，我將發現的 38962 號小行星命名為 "朱永鴻星"。

或許有人會問，在這個太空時代，探月衛星不是已把整個月球（甚至月球背面）拍得一清二楚，業餘天文學家在這方面還有甚麼可做的？不錯，探月衛星的解像度的確很高，但由於垂直拍攝，不能拍到很多時要低角度日照才拍到的地貌，例如高幾米至幾十米的月丘，Alan 的照片，正好補這方面的不足。就是由於圖片精美和有這方面的價值，德國著名的天文出版商 Oculum—Verlag，在 2010 年尾出版了以 Alan 作品為主的《月表圖冊》（*Fotografischer Mondatlas*），不但一紙風行，後來更被英國劍橋出版社垂青，發行英語版。這個消息令人十分鼓舞，只要熱愛和堅持，在香港這個地方，還是可以做出驕人的天文成績的！

沒有用小行星去紀念的人

2012 年，他 81 歲，
和太太住在三藩市一個一房出租公寓裏。
他沒有名牌衣服，眼鏡破舊不堪，
連手錶也是地攤貨。

因為他應該不想。

查克・費尼 （Chuck Feeney）

2012 年，他 81 歲，和太太住在三藩市一個一房出租公寓裏。他沒有名牌衣服，眼鏡破舊不堪，連手錶也是地攤貨。他吃得簡單，最愛芝士番茄三文治；他連汽車也沒有，出外只乘搭公共汽車。

這樣平凡的一個老人有甚麼特別？以下是他做過的事：

他曾為康奈爾大學捐獻 5.88 億美元（合 46 億港元）、為加州大學捐了 1.25 億美元（合 12 億港元）、亦用了 10 億美元，去改造及建設愛爾蘭 7 所大學。至今為止，他創立的 "大西洋慈善基金會"，擁有 80 億美元

資產，他已經捐出當中的 40 億，計劃在 2016 年前，再捐出 40 億。為了避開美國法律要求披露基金會資訊，他的基金在百慕達群島註冊。接受捐款的人不能立牌區鳴謝，更需要簽保密協議，不能透露捐款人身份。到了 1997 年，Chuck Feeney 賴以致富的免稅購物連鎖店（DUTY FREE）被收購，他的身份才曝光。他捐款的總額竟然高過麥克亞瑟（MacArthur Foundation）及洛克菲勒（Rockefeller Foundation）等著名基金。

他並不如一般富豪般喜歡冠名，他的話很感動人心："誰建起樓房並不重要，重要的是樓房能建起來。"別人問他為何如此高義，他的答案是簡單的一句："裹屍布上沒有口袋。"人死後的確甚麼都帶不走，Chuck Feeney 的慈善作風，據説影響了很多億萬富豪，例如微軟的蓋茨和股神巴菲特等。

對於我來説，除了 Chuck Feeney 之外還有兩個人對我影響甚深，第一個就是美國股神巴菲特，在他曾公告的"慈善宣言"中，他表示："由現在至身故，我將捐出本人 99％的家財做慈善之用。"讓我看到仁義之風；另一位是中原地產創辦人施永青，他熱心公益，對國內的教育更不遺餘力。2008 年年初，他宣佈將市值達數十億港元的中原股權，全數撥入與自己同名的慈善基金中（同年年尾，國際天文聯合會將 64289 號小行星命名為施永青星，以作紀念）。

西諺説得好："工作是為了賺取生活；但工作不是生命的全部。"工作，只是賺錢的一種手段。人生中，沒有比追求知識更有趣的事了。

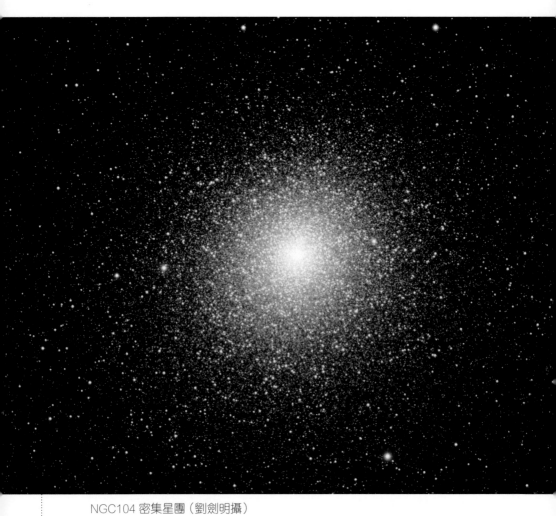

NGC104 密集星團（劉劍明攝）

讓他們看見星星

這些資訊我們何嘗不是一次又一次看過、收過，
但之前卻不曾被打動過。

　　篤信科學的人，不應該相信命運。然而，人生的際遇，有時就是很奇妙。就正如電影《阿甘正傳》中的對白："Life was like a box of chocolate. You never know what you're gonna get."（生命就如一盒朱古力，你永不知道即將遇到的是甚麼。）

　　2009 年尾的一次南美 / 南極之旅，感受最深的，是在機場偶然讀到的一篇文章。

| AN | LAN 445 | B. AIRES | | 15:10 | 14:10 | 15 | DELAYED |

智利聖地牙哥機場候機往布宜洛斯艾利斯，飛機誤點。

機場一角遺下的《國家地理雜誌》。

在智利的聖地牙哥機場候機前往布宜洛斯艾利斯，因飛機誤點，為方便故選了一個可看到航班更新資料的座位，身邊放了一本不知是哪位旅客留下來的《國家地理雜誌》（National Geographic），隨手拈來一看，主題是“歷險之旅”（Adventure），當中一篇文章乃由一位記者寫下自己隨團陪伴幾位醫護人員前往埃塞俄比亞，計劃為 800 位失明人士做白內障手術的經歷。而我這個視力正常的人，從中也看見一個一直視而不見的事實——原來在發展中國家估計約 1.5 億視障人士中，其中達八成是可以用簡單手術治癒的！

故事的主角，是在美國猶他州行醫，現年 52 歲出身名門的塔班醫生（Dr. Geoff Tabin）。他覺得人生苦短，喜歡凡事去到盡。在牛津讀醫時，已參加牛津冒險運動會，其後發明了著名的笨豬跳；他亦酷愛攀山運動，33 歲那年，成為世界上成功攀上七大洲七大高峰的第四人。他認為成功的方法很簡單，便是不斷努力和鍥而不捨：“別人練習 4、5 次（攀石），我就練習 12 次！”

　　1993 年，他因緣際會前往尼泊爾，跟隨一位眼科手術俠醫——猶域醫生（Sanduk Ruit）實習。起初他只是唯唯諾諾，心想萬一與老師合不來，大不了溜出去爬山玩樂，但實習結果卻改變了他的一生。猶域醫生出生於尼泊爾一個沒有學校的山區村落，父親是個目不識丁的鹽販，但機緣巧合，他在一班文化人士的協助下，得以入讀印度最著名的醫學院。畢業之後，猶域醫生本可過十分優遊的生活，但他卻選擇帶着全家搬回尼泊爾首都加得滿都，開設了世界級水平的 Tilganga 眼科中心，盡力去解決他心目中祖國的災難——可治癒的失明泛濫！

　　在富裕國家中，白內障通常多在老年人士身上出現，要治療並不困難；但原來這種因眼內水晶體混濁而可導致失明的疾病，在發展中國家，不論老少，卻往往由於營養不良、紫外線太強、意外等原因而變得異常普遍！在估計視障人口多達 1.5 億的發展中國家，當中八成案例，其實可以藉着簡易的更換水晶體手術令病者復見光明。

　　然而，這種在發達社會約需三千美元的手術，並非發展中國家大部分病患者可以負擔。有見及此，猶域醫生在當地設立工廠，製造水晶體，以 20 美元的成本，為病人進行世界級水平的復明手術，15 年來，他們師徒兩人合辦的喜瑪拉雅白內障工程（Himalayan Cataract Project），已幫助尼泊爾、西藏、巴基斯坦、印度、不丹、中泰越等 50 萬失明病人。

堅持的重要

一場戰爭的成敗關鍵，往往在乎於誰堅持到最後的十分鐘。這些資訊我們何嘗不是一次又一次看過、收過，但之前卻不曾被打動過。然而，很多時候，事情總有個轉捩點。近年隨着年事漸長，老花日漸嚴重，在光線不足下看細字，尤其辛苦。今次讀到這篇在機場偶遇的文章，以後奧比斯的信件，應該不會再投入廢紙箱了。

（註：國際奧比斯每收入 100 元中有 88 元用於病人。）

讓他們看見星星

今次南美之行，智利北部高地沙漠夜空星星之美，自是不用多說。回來後心中興起了一個願望，是希望多些失明人士能看見星星。如果這篇文章內的人和事令你感動，希望你會慷慨解囊，我深信當你看到失明者復明後第一眼看這個世界時面上的喜悅，會與看到星空同樣快樂。

後記：

2010 年 1 月，我去信 IAU 屬下的 CSBN 委員會，建議將所發現的 83362 號行星，命名為 Scandukruit。

沙漠的徒步者

"天空未留痕跡，鳥兒卻已飛過。"
——泰戈爾《飛鳥集》

作為一個熱愛科學的人，我當然不信有輪迴這回事。但想像總還可以吧？有時我會跟朋友開玩笑說，我的前生應該是隻駱駝，要不然無法解釋我對沙漠的鍾愛。自1990年第一次去埃及，便愛上了沙漠；翌年再探中東，挑了生日的一天在西奈半島的西乃山看日出，就連三個觀測站的名字，也是以沙漠兩個字起頭的。

2005年內蒙沙漠。

是的，我愛沙漠僻靜的情懷。

不記得哪年回港，在電視上看到一套紀錄片，講述立志孤身徒步走遍全中國 23 個省，最後葬身於羅布泊沙漠的余純順先生的事蹟。片末熒光幕上打出一句感人的詩句："天空未留痕跡，鳥兒卻已飛過。"（泰戈爾《飛鳥集》）

當時便興起了一個念頭，為了余先生的一份堅持，把自己發現的 83600 號小行星命名為余純順（Yuchunshun）。

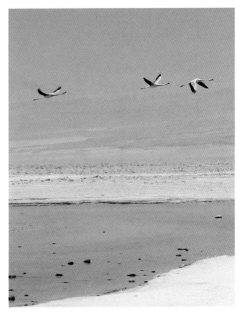

沙漠的紅火鶴，攝於智利 San Pedro de Atacama 沙漠。

在世俗的眼光中，做一件事必有功利的實用目的。我個性比較率性而為，很多時命名小行星，只是為了欣賞一個人。世俗的觀念是勝者為王、敗者為寇，然而我卻欣賞別人的堅持。不記得從哪本書看過，有些女性會覺得，專心工作的男人很有魅力。這句話是真的。在一個人成功的眾多因素中，天賦、智力、家庭背景雖然重要，卻均非人力所能控制；一個人所能控制的，便只有專注力和耐力。女性潛意識喜歡挑有較大機會成功的伴侶，欣賞男性專注，原因或許在此。而余先生的志向和專注，就算我作為男性也同樣欣賞。

在回港後這幾年的傳媒訪問中，記者用得最多的一句，肯定是"世界業餘天文學家找得最多小行星的第二位"，之後我的剖白，很多傳媒都沒有寫下去。當時我知道只要再努力一年左右，便可超越已停工、處身第一位的日本同好，但我覺得沒有這個需要，雖然名氣在人生中不是全無用處，但與其花多一年時間去爭第一的虛名，倒不如去研究光度學、遙控望遠鏡和太陽是否有個未被發現的伴星等有趣項目之上。

人生之中，其實沒有甚麼比能夠隨心之所安，去努力探求生命中的各種奧秘更令人快樂。結果如果被歷史記得，固然是美事，但其實人世間發生過的一切事情，縱使歷史沒有記下，其真實性卻是連神也不可抹殺的。末了，改了張學良將軍被蔣介石軟禁了半個世紀寫的一首詩：

"白髮催人老，虛名誤人深。
學問天深厚，世事如浮雲。"

滄海遺珠

很喜歡 "滄海遺珠" 這四個字，宇宙之大，固然更勝滄海；而對天文愛好者而言，找到一個遠方的新世界（A New World），相信亦比明珠更彌足珍貴。究竟天文學家是怎樣發現土星外的太陽系的？

盤古初開，人類已經知道有金、木、水、火、土等五大行星的存在，實在很難說誰是太陽系這五大 "明珠" 的發現者。然而尚有天王星、海王星和冥王星這三顆滄海遺珠，而故事，就得由二百多年前說起。

天王星：一個美麗的誤會

弗里德里希・威廉・赫雪爾（Frederick William Herschel），1738 年出生於德國的一個音樂世家，自小精通多種樂器。19 歲時移居英國，一直以巡迴演奏為生。1773 年，在他 35 歲的一個五月天，他無意中走過一間書店買了兩本書，從此改變了一生。那天他在日記寫下一句話："今天買了一本天文書籍和一個天文年表。"那本書的作者也許並不知道，自己的著作竟改變了 William 的一生。

之後，William 將他的專注力轉移到天文學之上，用音樂家特別纖細的手磨製出上好的反射望遠鏡，用心觀察，在 8 年之後的 1781 年，終於作出重大的天文發現。

1781 年 3 月 13 日，William 如常用他製作的 6.2 吋直徑反射鏡搜尋星空，在冬季銀河中，他看見一顆 5.7 等的"星星"，但奇怪的是它並不像其他星星一樣只得一個光點，而是像一個小小的、有面積的圓點。由於當時根本沒有人想到土星之外還有新的行星，故此起初 William 也以為自己發現的只是一顆彗星。然而連觀察過 18 顆彗星的資深法國彗星專家查爾斯・梅西耶（Charles Messier），經過重複觀察後仍發現不到這顆星有彗尾、彗髮等彗星的特徵。

天王星的光環。

193

直到同年 8 月，專長計算軌道的數學家安德烈・約翰・勒克色爾（Anders Johan Lexell），終於計算出這個新發現的天體其軌道差不多是圓形的，近日點約 16 個天文單位。William 之所以一直看不到彗星的特徵，原來就是因為它根本不是一顆彗星。

這一顆神秘的星星，就是現時人所共知的天王星！

天文哲理：相見爭如不見

發現天王星後，之外的海王星光度達 8 等，理應很容易被發現吧？誰知這一等竟等了 85 年之久。不記得是誰說的，一個發現者永遠也不會找到事實上根本不存在的星體；我想補充一句："如果我們誤以為一個事實上存在的星體根本不存在而不去搜尋，結果也同樣是永遠不會找到。"

法國天文學家約瑟夫・拉朗德（Joseph Lalande），曾在 1795 年某個晚上，在巴黎天文台用望遠鏡核對他兩晚前繪製的星圖，發覺其中一顆 8 等星的位置與繪圖不同，他當時只詫異自己繪圖不小心，懵然不知見到的正是移動了的海王星。其實當時只要他提出疑問，便會成為海王星的發現者，而海王星的發現日期，亦大可推前半個世紀了。

海王星：千算萬算，算漏一步

其實海王星之所以被發現，與天王星的異動有莫大的關係。天王星被發現後，天文學家固然可以繼續觀察它的新位置，以便得出日漸精確的軌道。然而這種做法，多少有點守株待兔。其實更有效的方法，就是將現時計算到的軌道向前推，看看能否找到前人無意中記錄了的天王星的位置。結果這樣發現的舊觀察紀錄，居然多達 23 個！

天王星最早的一個發現前（precovery）觀察數據，由約翰・佛蘭斯蒂德（John Flamsteed）在 1690 年提出，經過回溯計算，發現天王星的位置與軌道計算出來的位置出現明顯偏差，後來的科學家指出，這是因為海王星對天王星的攝動所引起，而通過計算這種攝動，就最終找到了海王星。

成王敗寇　很多時科學上的一些有趣發現，都未必只靠一個人想像出來。天王星被發現後出現的異常攝動，當時有幾位天文愛好者都提出是由天王星之外的一顆未發現行星所造成。然而理論始終是理論，在這個成王敗寇的世界，要找得到才算是成功。

1841 年 7 月，23 歲的劍橋大學畢業生約翰・柯西・亞當斯（John Couch Adams），閒餘研究天王星軌道誤差問題，到 1845 年 9 月，Adams 經劍橋大學教授將估算出來的新行星軌道資料，送交當時英國的

頂尖天文學家——格林威治天文台台長喬治·比德爾·艾里（George Biddell Airy）先生，但 Airy 卻不肯用望遠鏡按 Adams 建議的位置展開搜尋，如是者發現海王星的榮譽，便在冥冥之中由英國人的手上轉到法國人的手上。

就在 Adams 託人交信給 Airy 的同一星期，法國人奧本·尚·約瑟夫·勒維耶（Urbain Jean Joseph Le Verrier），亦同樣計算了海王星的軌道並送交 Airy，然而 Airy 彷彿瞎了眼似的，仍無動於衷。

結果法國的 Le Verrier 勸服了柏林天文台的台長，於 1846 年 9 月 25 日晚上，終於找到了海王星，成為它的發現者，名留青史。而所觀察到的位置，與 Le Verrier 所預測的相差不足一度（兩個滿月直徑），這是天文學家第一次單憑計算，便找到一顆新的行星！

對於我來說，整個故事有趣的地方，不但在於原來可以用未知行星 B 對已知行星 A 的攝動，從而找出未知行星的軌道位置，更驚訝於 Airy 的後知後覺，當時的科技，固然不及今天進步，但 8 等星相對而言可算明亮，就算是只有 6 吋望遠鏡的業餘天文學家，也有機會找得到。

天文哲理：視若無睹，活活餓死

青蛙天生一對大眼睛和長長的舌頭，只要有昆蟲飛過，便會伸出舌頭來捕捉獵物，準繩度極高。然而若果獵物不動，青蛙卻無法發覺牠的存在。曾有科學家做過試驗，把青蛙放在一群死蒼蠅中，結果青蛙還是活活餓死。

人類有時也比青蛙聰明不了多少，而現時發現太陽系內天體方法的其中一個死穴，就是必須發覺到位置移動。以全球最厲害的林肯近地小行星搜尋天文台為例，即使擁有一米口徑的望遠鏡，CCD 視場兩平方度（即 1.4 x 1.4 度），但要捕捉快至每天飛 50 度的近地小行星的影像，每組需要拍到 5 張照片，當中拍照時差就不能超過約 10 分鐘。但後果就是無法捕捉到移動得較慢的小行星和海王星外天體（Trans Neptune Objects），軟件會將它們視為固定的星星，亦即是視而不見。

冥王星：眾裏尋她千百度

科學家們長期觀察天王星與海王星的位置後，發現與推算出來的軌道位置仍然有偏差。於是估計海王星外還有一顆或多顆仍未發現的行星，其質量應與地球相若。

海王星被發現後約半世紀，在 1905 至 1907 年間，美國的百萬富豪帕西瓦爾・羅威爾（Percival Lowell），嘗試尋找這顆未知的行星。他嘗試將兩張

拍下來的底片重疊，然後用放大鏡觀察，但發覺行不通；又花了一年時間（1911 年）使用一種叫"瞬變比較鏡"（Blink Comparator）的儀器，仍無功而回；不為失敗挫折，Lowell 先生於 1914 年作第三次嘗試，於三年內拍下了一千張照片，可惜結果仍是一無所獲（後來才知道他的確拍到了冥王星，只是訊號微弱而不被發現），最終於 1916 年 11 月 16 日心臟病發去世。

Lowell 先生熱愛天文，生前建立了一個天文台，經過十年遺產糾紛後終於再繼續運作。結果在一個年青的農家伙子克萊爾・威廉・湯博（Clyde William Tombaugh）的努力下，在 1930 年，在比較 2 月 23 日和 29 日拍攝的照片時，正正就在 Lowell 先生預計的位置附近，發現了在底片上移動了 3 毫米的冥王星。

陰差陽錯　但奇怪的是，原來冥王星的質量很輕，遠遠解釋不了天王星和海王星的軌道偏差。於是 Tombaugh 繼續窮 13 年時間，尋遍 3/4 個北半球可見的天空，雖然再也找不到懷疑存在的第十顆 X 行星，但相信 X 行星存在者仍大有人在。

直到近年美國航海家（Voyager）太空船作星空探測時，發現海王星的質量應比科學家估算的上調 0.5%。亦即是說，以往海王星及天王星之間的軌道並不正確，這時科學家們才醒覺，原來當初被認為

由其他行星所造成的攝動及位置與軌道誤差，同樣
是錯誤的。

人生有時就是這般奇妙，在錯誤的推論、陰差陽錯
之下，卻才造就出冥王星的重大發現，誰說世事都
是必然的？

冥王星的腫瘤

偵探破案，很多時是靠些蛛絲馬跡，做科學工作亦
一樣。究竟冥王星的衛星 Charon 是怎樣被發現的？

早至約 1845 年，由於海王星軌道有些微的異動，
天文學家推論出海王星外，仍有一個未被發現的
太陽系第九大行星，質量估計是地球的十倍左右。
到 1930 年，克萊爾・威廉・湯博（Clyde William
Tombaugh）發現冥王星，成為膾炙人口的故事。
然而由於當時冥王星的視直徑十分細小（約 0.5 角
秒），加上光度只得 13 等，雖然未知道反光率，但
估計質量只大約與地球相約，即是原先估計的十分
之一！及至 1976 年，科學家發現冥王星有反光率
很高的冰狀甲烷，由是推算冥王星的質量只有地球
的 0.3% 左右。

回到 1965 年時，天文學家詹姆斯・沃爾特・克里
斯蒂（James Walter Christy）正在阿利桑那州旗杆市
（Flagstaff）的美國海軍天文台（United States Naval
Observatory）工作。一天，附近的洛厄爾天文台
（Lowell Observatory），即發現冥王星的天文台拍得

（左圖）冥衛一在冥王
　　　星的右上角；
（右圖）只有冥王星。
（來源：U.S. Naval
　Observatory）

兩張冥王星"長了腫瘤"的相片，天文學家占士・華特・克里斯蒂（James Walter Christy）看過後，除了覺得相片曝光過度外，當時並沒察覺出其他異樣。

〔按〕： 在此之前，各地天文學家已用上最大的望遠鏡細察冥王星，仍未發現到任何衛星。光度為 13 等的冥王星和 16 等的冥衛一（Charon），最遠時亦只分開 0.7 角秒左右，理論上一米口徑望遠鏡在最好的視寧度下便可以分辨出來，然而卻一直未有人發現冥衛一的存在，是一個值得研究的謎題。

13 年後的真相

於是乎，Christy 很快便忘記了這些照片。到了 13 年後，即 1978 年 6 月，一天 Christy 在放假前閒來無事，檢視一批冥王星的近照，由於影像不是完美的圓形星點，故被其他工作人員冠上"影像不可用"的註釋。

他用顯微鏡仔細觀察，雖然冥王星的星像似是被"拖長"了，但其他星點卻是尖細的圓點，那即是說，這並不是相片出了問題，問題出在冥王星身上！仔細再看，冥王星旁凸出的星點，有時在冥王

星的北面，但一個月後拍的一張，則在南面，雖然當時房內只得 Christy 一人，他還是驚訝地大叫一句："冥王星有個衛星！"

我記得前輩布萊恩（Brian Warner）的教導，在小行星自轉週期光度學（或是其他科學工作）遇有疑惑時，很多時解決方法便是找更多的觀測數據。同樣地，Christy 於是找來更多冥王星的舊照片，包括1965 年他看過的兩張，掌握了更多數據，見到冥王星的衛星不時出現在南北不同的位置，他終於說服了上司，冥王星真的有個衛星！

經過更多觀測，冥王星的衛星，直徑幾乎有冥王星的三分之一，週期約六天多，由是推算出，冥王星的質量，真的只有地球的 0.2%！在人類世界，人微言輕；在行星世界亦一樣，加上近年發現其他大型的 TNO（海王星外天體 Trans-Neptune Objects）佔據與冥王星相似的軌道，從而奠定了冥王星被貶為矮行星（dwarf planet）的命運。

科學家的浪漫

在創世紀的神話中，傳說神造了夏娃之後把她帶到亞當面前，叫亞當給她一個名字，人類總喜歡為了新發現的昆蟲、蝴蝶、行星、衛星改名字，這樣總較 "木衛四"，"土衛三" 等來得有趣和易記，而冥王星的衛星 "冥衛一" 同樣有個動人的名字——— Charon。

冥衛一的發現者 Christy 的太太名叫 Charlene，一天兩夫婦駕車去外母家吃飯，途中浪漫的 Christy 想到不如將自己發現的"冥衛一"以太太的名字命名，再加點科學家的創意，於是便取了 Charlene 的頭 4 個字母"CHAR"，配合很有科學味道的"RON"；（electron，neutron 都是"ron"結尾），成為"Charon"。

但是他的同事卻另有計劃，他們打算用貝瑟芬妮（Persephone）這個名字，貝瑟芬妮是希臘神話中冥界的王后，宙斯的女兒，被冥神哈迪斯綁架到冥界並與他成婚為后。根據傳統，巨大的行星、衛星，必須以希臘神話中的神祇來命名，"Charon"不合用，為此 Christy 搜索枯腸，深怕失信於美人。

一晚睡不着，Christy 打開百科全書，竟發現原來 Charon 也是一個神話中的神仙，他是斯堤克斯河（Styx）河邊的船伕，負責把死人的靈魂運過河到冥界去！

於是，"Charon"便成為了冥衛一的名字，Christy 也完成了不少男性"Promise their wives the moon"的豪情壯舉了！

註："Promise their wives the moon"（答應把月亮送給太太），被形容為丈夫答應太太做不到的事情，與"把天上的星星摘下來送給愛人"有異曲同工之妙。

冥王星四個衛星中的其中三個。
（來源：NASA HST）

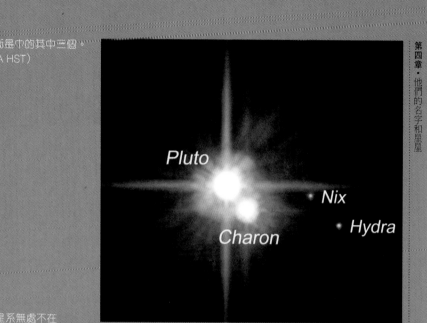

Pluto

Nix

Charon

Hydra

哈勃照片 -- 星系無處不在

海王星外天體：非不能也，實不為也

1930 年 Clyde Tombaugh 發現了冥王星後，太陽系的構圖大體已定。直至 1992 年海王星外天體的發現才再起變化。大衛・朱維特（Dave Jewitt），一個高高瘦瘦的英國人，1958 年在英國出生，7 歲時的一個晚上，他騎腳踏車時看見大型流星雨，大感震撼，自此便愛上天文學。大學畢業後，他想到美國進修博士學位，當時亞利桑那大學和加州理工都以研究行星科學聞名，他結果選擇了後者，而原因，只是因為申請表較為簡單易填。

一天他問了自己一個問題："為何太陽系的外圍這麼空曠？"他堅信冥王星不是太陽系的盡頭，於是與由越南來到美國的珍妮・劉（Jane Luu）成為研究夥伴，開始了一個為期 5 年才開花結果的科學研究。

當時 Luu 還是研究生，寫博士論文時徵詢 Jewitt 的意見，Jewitt 提議她何不以尋找太陽系的外圍物體為論文題目？Luu 反問："不是已經有人做過嗎？"回答是個"不"字。Luu 繼續問："那為甚麼我們要去做呢？"Jewitt 的回答得精警而且發人深醒："因為我們不做，便沒有人去做了。"

1987 年，二人開始搜尋。其時 CCD 技術雖已經出現，但晶片面積細小得可憐，連美國圖森國家天文台（Kitt Peak National Observatory）上的 1.3 米望遠鏡，也只用上 390 x 584 像素的 CCD，相比之下，

2012 年邵逸夫天文獎得主，
Jane Luu and Dave Jewitt.

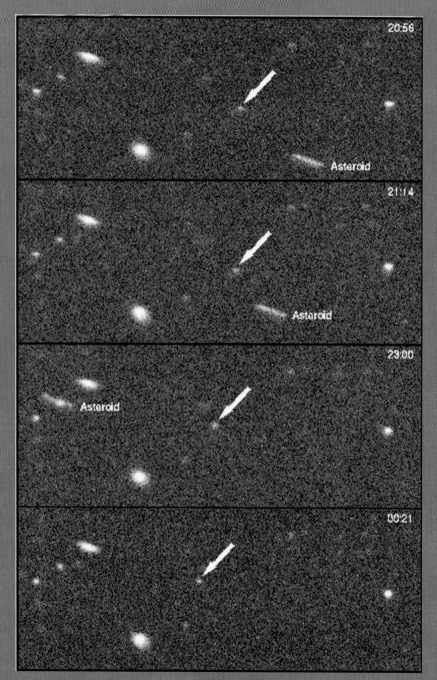

5 TNO 1992 QB1 的發現照片。

今天業餘人士入門的 ST-237 已有 495 x 657 像素。人生有時便是如此，總要比較過去，才發現現在是多麼的幸福。

在科學的任何領域，做先驅都不容易。由於沒有先例可循，Jewitt 和 Luu 兩人根本無法知道自己心目中的目標是否真的存在，有的只是靠一份信念。幸好在堅忍之下，CCD 技術亦不斷提高，到了 1992 年 8 月 30 日晚上，他們終於在一台 2.24 米鏡上的 2048 x 2048 CCD 影像中，發現了一個 23.4 等（比冥王星暗一萬倍！）而移動緩慢的光點，不久小行星中心便正式發出 1992QB1 這個編號。

1992QB1 的半主軸約有 44 個天文單位，估計直徑約 100~200 公里。就是因為兩人不懈的努力，我們的太陽系便在一夜之間，出現了海王星外天體（Trans Neptune Objects, TNO）這個新類別了！而兩個人亦因這發現榮獲 2012 年邵逸夫天文獎。

在 20 年後的今天，已有幾千顆 TNO 被發現，然而由於大部分的光度都在 22~25 等，需用大口徑望遠鏡去做跟進工作，觀察時間往往得來不易，很多被發現的 TNO 都是只得到被發現時的臨時編號，之後便已經失蹤了。情況與 1801 年發現第一顆小行星之後的百多年差不多，由於缺乏跟進工作，發現之時，亦是失蹤之時了。

香港觀星地點及注意事項

有人問，香港哪裏看星好？

這是一個常識題，香港光害嚴重，最好的看星地點，自然是——第
一：夠黑；第二：視野廣闊；第三：安全；第四：交通方便。

不過細心一想，市區光害最大，天要夠黑，一定是在郊區，但郊區
無人，就未必百分百安全。香港現時碩果僅存的觀星勝地，離不開下面
幾個。

觀星首選：籮箕灣

大嶼山南部水口村，步行可到的籮箕灣。在東涌巴士總站坐 11 號
往大澳巴士，在過了塘福的水口村下車，車程約 30 分鐘。巴士站旁有指
示路牌，步行 20 分鐘可到達觀星地點。入籮箕灣石屎路中途有涼亭可
避雨。水口向南是大海，方便觀看南面星空如奧米加星團和老人星等。

觀星熱門地點：萬宜水庫東壩

觀星熱門地點均在西貢郊野公園附近。首先是萬宜水庫東壩，東望
太平洋，故以東面天空最理想，西面天空有來自市區及高爾夫球場之光
害。最方便是由西貢市中心坐大約一百元的士去東壩，亦有巴士可達。

觀星熱門地點：香港太空館天文公園

　　另外一個西貢附近的觀星熱點，是在萬宜水庫西壩底部，創興水上活動中心旁的天文公園。由西貢市中心，坐 70 多元的士可達（然而若回程在凌晨後，不易電招的士空車去載客）。是香港首個由政府撥地興建的觀星場地，公園內設有各式仿古天象儀器、望遠鏡柱礅、雙筒望遠鏡、斜身座椅等方便觀星。天空很黑，但附近創興水上活動中心的光害很滋擾。

最方便的觀星地點

　　對於市區外的學生而言，學校可能是最方便的觀星地點。我曾去過黃金海岸附近的一間中學，在良好情況下，可以見到 4 等星。此外不少遠離市區的沙灘，例如長洲、赤柱、石澳等，以及離島如塔門、坪洲等亦常被選為觀星地點。

海外觀星

　　若想欣賞真正繁星滿天和有銀河的星空，最佳方法莫如飛到台灣玉山、內蒙古、新疆、雲南等地方。本港不少天文團體均有不定期海外觀星活動。

陰那山（離港六小時車程）的星空燦爛耀目。

觀星設備及禮儀

觀星設備

最重要的觀星設備，其實是眼睛。每個人眼睛的敏感度及視力均有些不同，但整體而言，在沒有光害的理想觀星地方，一般人可以見到暗至 6 等的星星。

想看到更多更漂亮的星星，便要藉助望遠鏡的聚光和放大功能。初學者一般可買便攜的雙筒望遠鏡，好處是輕便、便宜和視場廣，缺點是一般口徑只有約 2、3 吋，集光力不強；要再上一層樓，可考慮口徑 3、4 吋的折射鏡或口徑 6~8 吋的折反鏡，集光和放大能力較強，但亦較重和較貴。

除了望遠鏡，晚上觀星，電筒及紅光電筒一定不可少。在香港夏天，郊外多蚊，宜穿薄的長袖衣物和帶驅蚊噴劑；冬季晚上或外地高山觀星，溫度可以很冷，宜穿禦寒衣物、帶帽、頸巾、手套等物品。

觀星禮儀

若果一個人觀星，附近又沒有人，恭喜你，天大地大任你行。但一旦在一班人中觀星，便要守一些人與人相處的基本禮儀。

　　首先，在黑暗環境中，人的瞳孔會儘量放大，以便能見到周圍障礙物和最暗的星星，一旦遇見強光而收縮，往往需要一段時間才能再次放大，年輕人可能只需數分鐘，年長者可能要半小時，所以觀星者的不成文規舉，是要使用對眼睛影響最少的微弱紅光電筒，嚴禁使用白光強光電筒，用閃光燈拍照更是千萬不可！

　　另一點是要非常小心使用最近很流行的綠光指向鐳射，由於價格大跌，而且方便指導觀星，加上又有《星戰》(*Star War*) 感覺，近日很普及。然而其缺點和問題亦很多，首先，你用來指導新手認識星座，卻可能破壞了附近拍天文照片朋友的廣角天文照片，更千萬不能讓小朋友拿來當玩具玩，一旦誤射別人眼睛，可做成永久性傷害。

　　此外，觀星一般是一個寧靜活動，愛好天文的人既然明白太強的光是一種污染，一般亦不認同太強的喧嘩聲浪。

香港觀星經驗談

雖然香港好天的日子不多，但若果長居此地，一年中總最少還有三幾十日的好天可以看星。有人說星星是窮人的鑽石，然而在窮得只剩下錢的香港，要看見星星真的還要靠點運氣。

每年的大約 11 月 19 日，都有獅子座流星雨，彗星在太陽系內運行時，會在軌道內揮發出一些乾冰和微粒，當地球軌道與彗星軌道相遇時，這些微粒便會以比子彈快超過十倍的速度進入大氣層，因摩擦和粒子前頭衝擊波所產生的高熱便會使微粒汽化，形成發光的流星。

獅子座流星雨的可觀性每年不同，1999 年在香港見到的一次極大值，用萬人空巷去形容並不為過！我錯過了；2001 年加入了香港天文學會，適逢年尾回港探望家人，可說是躬逢其盛，遇上另外一次非常可觀的獅子座流星雨。

長洲也是香港一個觀星勝地，不但遠離市區，又因四周環海而視寧度高，而且據學會會員多年經驗，這裏天晴比率較高，很多時香港其他地方有雲，長洲仍然見到星星。我親自經歷最經典的一次，是 2010 年 6 月 16 日的月全食，天文學會主力部署在大尾篤，結果在月食開始不久便密雲，之後更落雨！只有會員劉佳能先生在長洲明輝營拍到可能是全港唯一的月全食過程！

2001 獅子座流星雨（劉佳能攝）

回想 2001 年那晚在長洲看到的獅子座流星雨，每小時多達 200 顆流星，在明輝營的天台，一百多人躺在地上，仰望天上不時出現的光亮流星，眾人口中唸唸有詞地點數，又不時出現各種讚歎："嘩！火流星！"之聲此起彼落，有些光甚至在眼中留下殘影，間中亦有些幾乎可照亮地面！

另一次與幾位朋友在 2009 年 11 月 29 日天朗氣清的一天往塔門露營，雖然有點路遠，但卻可以遠離城市光害，加上當晚天晴，感覺可以見到很暗的星星。即使今天攝影器材進步，拍攝繁星滿天的照片並不困難，但相信我，照片永遠無法完全模仿肉眼見到漫天星星的震撼。那晚記下御夫座中見到最暗一顆星星的位置，回家後核對電子星圖，才知道那晚星空美麗至可見到 5.2 等的星星。

詩人王爾德的名句："我們都活在幽溝裏，但仍有人仰望天上的星星。"（"We are all in the gutter, but some of us are looking at the stars."《溫夫人的扇子》）但如果我們仍只顧盲目發展而忽視星空保育，不但想在幽溝中仰望天上星星會變成天方夜譚，我們的下一代也怕真的不會知道銀河、星星為何物了。

塔門有不少熱門的露營地點。

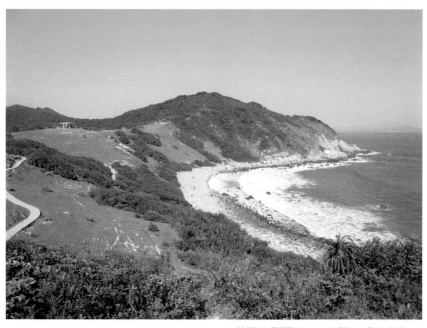

塔門風景幽麗，晚上偶可看到星空。

商務印書館 讀者回饋咭

　　請詳細填寫下列各項資料，傳真至2565 1113，以便寄上本館門市優惠券，憑券前往商務印書館本港各大門市購書，可獲折扣優惠。

所購本館出版之書籍：＿＿＿＿＿＿＿＿＿＿＿＿＿＿＿＿＿＿＿＿＿＿＿＿

購書地點：＿＿＿＿＿＿＿＿＿＿＿＿＿　姓名：＿＿＿＿＿＿＿＿＿＿＿＿＿

通訊地址：＿＿＿＿＿＿＿＿＿＿＿＿＿＿＿＿＿＿＿＿＿＿＿＿＿＿＿＿＿

電話：＿＿＿＿＿＿＿＿＿＿＿＿＿＿　傳真：＿＿＿＿＿＿＿＿＿＿＿＿＿

電郵：＿＿＿＿＿＿＿＿＿＿＿＿＿＿＿＿＿＿＿＿＿＿＿＿＿＿＿＿＿＿

您是否想透過電郵或傳真收到商務新書資訊？　1□是　2□否

性別：1□男　2□女

出生年份：＿＿＿＿＿年

學歷：　1□小學或以下　2□中學　3□預科　4□大專　5□研究院

每月家庭總收入：1□HK$6,000以下　2□HK$6,000-9,999
　　　　　　　　3□HK$10,000-14,999　4□HK$15,000-24,999
　　　　　　　　5□HK$25,000-34,999　6□HK$35,000或以上

子女人數（只適用於有子女人士）　1□1-2個　2□3-4個　3□5個以上

子女年齡（可多於一個選擇）　1□12歲以下　2□12-17歲　3□18歲以上

職業：　1□僱主　2□經理級　3□專業人士　4□白領　5□藍領　6□教師　7□學生
　　　　8□主婦　9□其他

最多前往的書店：＿＿＿＿＿＿＿＿＿＿＿＿＿＿＿＿＿＿

每月往書店次數：1□1次或以下　2□2-4次　3□5-7次　4□8次或以上

每月購書量：1□1本或以下　2□2-4本　3□5-7本　2□8本或以上

每月購書消費：1□HK$50以下　2□HK$50-199　3□HK$200-499　4□HK$500-999
　　　　　　　5□HK$1,000或以上

您從哪裏得知本書：1□書店　2□報章或雜誌廣告　3□電台　4□電視　5□書評/書介
　　　　　　　　6□親友介紹　7□商務文化網站　8□其他(請註明：＿＿＿＿＿＿＿)

您對本書內容的意見：＿＿＿＿＿＿＿＿＿＿＿＿＿＿＿＿＿＿＿＿＿＿
＿＿＿＿＿＿＿＿＿＿＿＿＿＿＿＿＿＿＿＿＿＿＿＿＿＿＿＿＿＿＿＿＿

您有否進行過網上購書？　1□有　2□否

您有否瀏覽過商務出版網(網址：http://www.commercialpress.com.hk)？1□有　2□否

您希望本公司能加強出版的書籍：1□辭書　2□外語書籍　3□文學/語言　4□歷史文化
　　　　5□自然科學　6□社會科學　7□醫學衛生　8□財經書籍　9□管理書籍
　　　　10□兒童書籍　11□流行書　12□其他(請註明：＿＿＿＿＿＿＿＿＿＿)

根據個人資料「私隱」條例，讀者有權查閱及更改其個人資料。讀者如須查閱或更改其個人資料，請來函本館，信封上請註明「讀者回饋咭-更改個人資料」

香港筲箕灣
耀興道3號
東滙廣場8樓
商務印書館（香港）有限公司
顧客服務部收